壓克力彩繪
專家Q&A

壓克力彩繪
專家Q&A

彩繪藝術家及彩繪工藝編輯團隊

世界各地的彩繪風格	4
基本步驟（以素材分類）	6
準備用品	8

彩繪前的準備
砂磨	10
上底漆	11
上底色	11
轉印底圖	15

筆的使用和清潔保養方法 ……… 18

底劑的種類和用法
底劑	23
緩乾劑	34
底漆劑	25
著色劑	27
保護漆	29

彩繪技法
塗單色	34
薄塗法	35
漸層法	36
單邊漸層法	38
雙邊漸層法	40
背對背畫法	41

陰影、亮點	41
淺色調	43
線條	44
一筆畫法	44
乾筆法	49
海綿上色法	52
點畫法	53
噴濺法	54
復古技法	56
裂紋技法	58
仿飾漆法	60
其他技法	63

創造自己的風格 ……………… 66

我想畫這個圖案！
簡單的玫瑰圖案	70
水滴	70
玻璃杯	71
動物	72
人物	76
天空、背景	77
風景	78
靜物畫	80
樂斯梅林	82

能彩繪的素材 ·················· 84
玻璃 ························· 86
布 ·························· 88
白鐵 ························· 89
花盆 ························· 90
百圓商店的木製品 ············· 90
塑膠傘 ······················ 90
舊物 ························· 91

修復受損的作品
作品的修復 · 保養 ············ 92
重新塗裝作品 ················ 94

其他 ························ 96
外文書籍 ···················· 98
器物彩繪的組織 · 團體 ········ 99

器物彩繪的歷史 ··············100
器物彩繪的用語解說 ···········102
答問者簡介 ·················105

各單元的內容，是各期雜誌的答題老師提出的方法和見解。不過即使是相同的技法，也有多種畫法或各彩繪家的獨門作畫技巧，請選擇自己喜愛的方法。

＊本書是集結《彩繪工藝》雜誌第 18 ～ 49（第 23、29 期除外）期連載的〈器物彩繪 Q & A〉單元重新編修而成。
＊商品等資訊為 2008 年 11 月的情況。

世界各地的彩繪風格

世界各國都有自古傳承的彩繪技法，以下將介紹各種彩繪風格。

挪威的
樂斯梅林
ROSEMALING

樂斯梅林是源自北歐挪威的一項傳統彩繪工藝。彩繪的主題皆取自「自然」，特色是以流暢、繁複且具動感的藤圍繞著具體的圖樣（建築物、風景），再描繪寫實或變形的玫瑰、鬱金香、向日葵等花卉，以及爵床（葉薊）的葉飾圖樣。儘管圖飾隨著時代的變遷而有所不同，但通常是以爵床的葉飾為主，這也是樂斯梅林彩繪忠實地傳承了文藝復興樣式的證明。

摘自《彩繪工藝》（Paint Craft）
第 33 期設計、製作／中野千枝子

摘自《民間藝術彩繪》
（Folk Art Painting）第 3 冊
設計、製作／大岸敏子

荷蘭的
辛德魯本
HINDELOOPEN

荷蘭這個國家十分盛行器物彩繪。17 世紀時，源自水手和家具雕刻師之手的美麗手雕圖樣，被直接運用在 18～19 世紀時的辛德魯本彩繪圖樣中。（辛德魯本是城市的名字）。那些很久以前就被描繪在家具上的圖飾，至今仍被視為傳統工藝而持續繪於器物上。辛德魯本的特色是在紅、深藍、綠等底色上，彩繪花、鳥和弧線等圖樣。

德國的
包爾安莫雷萊
（農民彩繪）
BAUERNMALEREI

包爾安莫雷萊是源自南德、奧地利和瑞士交界處提洛爾（Tirol）地區的傳統彩繪工藝。原本流傳於庶民之間的這項彩繪技法，在 19 世紀前半期發展為民間藝術（Folk Art）。彩繪特色是以玫瑰、鬱金香、百合等花卉組成的圓形構圖，以及盛籃水果等圖樣，圖飾的主題都圍繞著宗教，帶有向上天祈福與祝願之意。

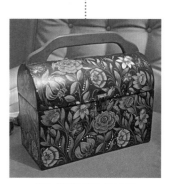

摘自《彩繪工藝》第 33 期
設計、製作／中田久子

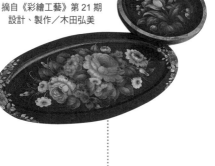

摘自《彩繪工藝》第 21 期
設計、製作／木田弘美

俄羅斯的
喬斯托夫
ZHOSTOVO

流傳於俄羅斯的喬斯托夫彩繪，據說是 17 世紀從中國傳至歐洲的漆器袖珍工藝（Miniature Art）。底漆使用黑、金、銀等顏色，在能透見底色的紅、藍、綠色背景中，畫有色彩鮮豔的花卉、鳥和蝴蝶等圖樣。圖樣在畫好輪廓並上了底色後，以烤箱燒烤數小時乾燥，再畫入葉和花的陰影，並加上亮點。色彩鮮明的亮點成為喬斯托夫彩繪的特色，也使繪畫更有分量感。

法國的
木器彩繪
PEINTURE SUR BOIS

法國的木器彩繪裝飾藝術與其藝術王國之名一樣，受到全世界的認可。Peinture Sur Bois 意指在木頭上作畫。到了以貴族社會為中心的洛可可時期，絢爛豪華的裝飾彩繪更成為該時期的特色，而代表器物就屬家具了。在阿爾薩斯地區，作為嫁妝的家具上會有豪華的彩繪圖樣。隨著時代的變遷，這項裝飾藝術也被運用在天花板和牆壁等室內裝飾上，主題多為花、草、水果、花束等。

摘自《彩繪工藝》第 12 期

英國的
窄船彩繪
NARROW BOAT PAINTING

摘自《彩繪工藝》第 54 期
設計、製作／北出千波

Narrow Boat 是航行於英國內陸縱橫交錯運河上的窄船。這種小船寬僅 2.1m、長 21m，原本是工作船，後來婦女開始在船上生活後，便在窗邊裝飾蕾絲編織或刺繡，受到人們的喜愛與重視，於是船夫也開始在船上雕刻和彩繪。到了 20 世紀柴油引擎發明之後，這些裝飾著「玫瑰與城堡」主題的運河小船，才正式走入歷史。

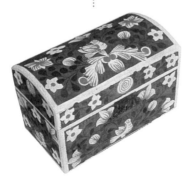

摘自《彩繪工藝》第 6 期

荷蘭的
阿聖德爾
ASSENDELFT

阿聖德爾位於荷蘭首都的北方。20 世紀初時，那裡發現了有著美麗裝飾的衣櫃和桌子等古代家具及實用品。那些家具原本是 17 ～ 18 世紀時，「白色工匠」以便宜的冷杉原木製作，再由農民加以彩飾。為了在漫長的冬季增加收入，農民便開始彩繪的副業。除了家具，他們也在各種原木製的生活雜貨上彩繪，這就是阿聖德爾彩繪的起源。彩繪圖案的主題大多來自和生活密不可分的聖經，以及花、鳥等。

瑞士的
農民之畫
PEINTURES PAYSANNE

17 世紀左右，阿爾卑斯地區（瑞士、德國、奧地利）的農民在看見上流社會請工匠創作家具等器物上的雕刻及彩繪圖樣，便也效法畫在自己的器物上，於是這種風格的彩繪被稱為「農民之畫」。

摘自《民間藝術彩繪》第 3 冊
設計、製作／青木春美

基本步驟（以素材分類）

木製品 1

❶ 彩繪前先砂磨。

布

❷ 用布擦除木屑，清理乾淨。

❸ 均勻塗上底漆。

砂紙

❹ 乾了之後輕輕砂磨。

複寫紙　膠帶　素材　鐵筆　圖樣

❺ 上底色，乾了之後將圖案描上去。

❻ 照著圖案上色。

❼ 顏料完全乾了之後，塗上保護漆。

木製品 2

砂紙

❶ 彩繪前先砂磨。

布

❷ 用布擦除木屑，清理乾淨。

❸ 整體塗上透明隔離劑加顏料（3：1）。

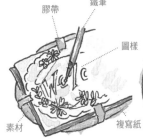
膠帶　鐵筆　圖樣　素材　複寫紙

❹ 乾了之後將圖案描上去。

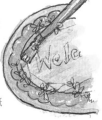

❺ 分別塗繪底色。

❻ 用單邊漸層法畫上陰影和光（亮點）。

❼ 顏料完全乾了之後，塗上保護漆。

布

鐵筆　圖樣　複寫紙

❶ 將圖案描上去。

❷ 為避免顏料滲染到底下的布，中間墊入厚紙板，用膠帶固定。

❸ 在顏料中混入適量的布用底劑，分別上底色後晾乾。

❹ 彩繪，完成圖樣。

熨斗

❺ 墊上墊布，用熨斗（約120℃）熨燙，讓顏色定著得更好。
墊布

白鐵、玻璃、塑膠

■白鐵

❶ 擦淨油污。

❷ 上底漆。

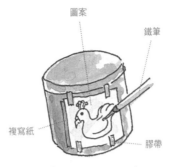

圖案
鐵筆
複寫紙
膠帶

❸ 乾了之後複寫圖案。

❹ 彩繪，晾乾。

❺ 塗保護漆，晾乾（至少 10 天）。

■玻璃

❶ 清洗乾淨，擦乾。

❷ 上底漆，晾乾。

圖案
膠帶

❸ 將圖案放入內側，用膠帶黏貼固定。

❹ 以玻璃用顏料彩繪。

※ 另有以家用烤箱燒烤型的顏料。

■塑膠

布

❶ 用布擦淨表面。

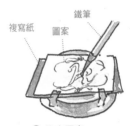

複寫紙
圖案
鐵筆

❷ 複寫圖案。

❸ 彩繪。

❹ 塗保護漆，晾乾。

素燒陶器

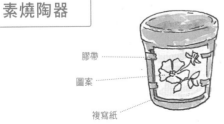

膠帶
圖案
複寫紙

❶ 複寫圖案。

❷ 因為無法重畫，請謹慎彩繪。

摘自《100 日圓素材的彩繪 120》

準備用品

器物彩繪的素材、塗料和用品的種類五花八門，以下將介紹基本的用品。

素材

除了最具代表性的木製品之外，白鐵（馬口鐵）、琺瑯、不鏽鋼、布、紙、玻璃、塑膠等等，各種材質的器物都能彩繪，連 T 恤和家具也可以。

顏料

市面上有很多品牌及種類，不過大致可分為壓克力顏料和油畫顏料。壓克力顏料發色鮮麗，可以畫在任何素材上，它很快乾，乾了之後還能防水。油畫顏料的特色是比較慢乾，能在畫面上混色，優點是能一面彩繪一面調色。建議初學者選用較容易使用的壓克力顏料。

器物彩繪常用到的壓克力顏料品牌

Ceramcoat
最大眾化的壓克力顏料。色彩豐富，發色性佳，定著力也很優異。

Americana
在美國深受好評的壓克力顏料。定著力、覆蓋力均優。

Jo Sonja's Artist Color
它是像油畫顏料般經過濃縮的壓克力顏料，和不同的底劑搭配能有多種效果。

筆

用壓克力顏料彩繪時，建議使用價格實惠的尼龍筆。一般會用到的筆有海綿刷、平筆、圓筆、橢圓筆、線筆等。筆的號數越大，筆刷也越大。雖然也有根據不同用途的各種專用筆，但塗繪時也可以用類似的筆代替。

平筆
上底色等塗繪大面積時，或畫單邊漸層時使用。

圓筆
一筆畫法，畫線條或細部時使用。

線筆
線筆的筆毛長，顏料吸收力佳，用來描繪植物的藤蔓等細長線條最方便。長筆毛需要一點時間才會習慣，剛開始可以挑選短筆毛的線筆，較容易掌握。

橢圓筆
橢圓筆的筆毛邊角是裁圓的，兼具平筆和圓筆的優點。以一筆畫法描繪花瓣等圖案，或者拿來平塗、畫細節時都很方便，以柔和筆觸暈色時也能使用。

型染筆
型染筆的筆毛前端裁平。輕輕點叩上色，讓顏料呈現飛白感時很方便，也適合用來表現動物毛皮蓬軟的感覺。

斜筆
斜筆是平筆的前端斜向裁切的筆。用途很多，可塗大色塊或邊緣描線，也適合多直線的描線作業，還能以短筆毛側作為支點，描繪扇形圖案。

梳筆
筆毛前端如梳狀的筆。因為能同時畫出數條細線，用來畫動物毛時非常方便。

腮紅筆
想漂亮地暈染、混色修潤或復古塗裝時使用。

扇形筆
筆毛呈扇形展開。適合用來描繪樹木、草及動物毛等細部。進行噴濺法時也很方便。

海綿刷、海綿滾筒
上底漆、塗底色或保護漆等，塗繪大面積時很實用便利。

海綿刷

海綿滾筒

底劑

底劑是能直接使用或混入顏料中的溶劑，以下將介紹彩繪時常用到的底劑。
因製造商不同，各底劑的使用方法也互異，使用時請留意。

底漆

塗上顏料前所塗的底劑，能使木紋變平滑，顏料定著得更好。一般會使用木料、白鐵、玻璃、陶器等都通用的「萬用底漆」，玻璃另外也可使用玻璃專用的底漆。

打底劑

持久性極佳的打底劑，適合作為所有素材的基底劑，不論表面多粗糙，塗過後都能呈現消光的平滑質感。

透明隔離劑

和底漆有相同效果的透明底劑。和顏料混合塗在原色木料上，能夠凸顯木紋。此外，以它來取代水與顏料混合後，能使顏料呈現具透明感的厚度，也可運用在暈染、單邊漸層和重疊塗繪等技法中。

木料著色劑

它是水性著色劑，可以利用筆或布等直接塗在原色木料上。它能滲入木料素材中凸顯木紋，想強調木紋時可作為底漆使用。想要表現復古效果時，在圖案彩繪好後塗上木料著色劑，再立刻用乾布擦除即可。另有液態型（具有黏性）的著色劑，拿來當底漆用時適合用液態型，而當作保護漆時，用濃度高的凝膠型較方便。

復古劑

大致和木料著色劑的效果一樣。可作為底漆直接塗覆，或彩繪完成後塗在畫上，製造復古的風格。

裂紋劑

能呈現裂紋花樣的溶劑，想表現復古感時可以使用。均勻地塗上裂紋劑，避免重疊塗繪，乾了之後就能形成龜裂花樣。有的作品是先製作裂紋花樣，再畫上圖案，有的則是畫完圖案再製作裂紋。

立體劑

顏料中混入立體劑使用，能表現凹凸的立體感。想要調製具有特殊效果的底漆，或想讓圖案等呈現立體感時，都可以使用。

布用底劑

在布料上彩繪時所用的底劑，要和壓克力顏料混合使用。顏色要畫淡一點時，可加少許水使用。

用具

除了材料和塗料外，還有彩繪必備的用具。若沒有專門用具，也可用身旁的物品代替。

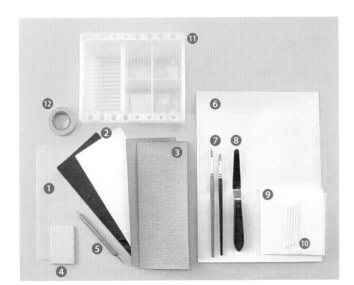

❶ 描圖紙
從書本或原圖上複印圖案時，或在素材上複寫圖案時，這種半透明的紙張很便於使用。

❷ 複寫紙
將圖案轉印到素材上的專用紙。有用水能消除轉印線條的類型，以及必須用壓克力顏料或油彩稀釋劑才能消除的類型。

❸ 砂紙
可用來磨光木料的表面，有時也可以用揉皺的紙來取代。

❹ 軟橡皮擦
塗保護漆前，可用來擦除底稿線條。

❺ 鐵筆
轉印圖案或畫圓點時使用，也可以用已經沒水的原子筆筆尖或牙籤代替。

❻ 調色紙
用不透水的紙製成的一次性調色用紙，可以在上面混合顏料或調整筆毛，也可用塑膠盤等代替。

❼ 筆
有各式各樣不同的筆，可視情況選用適合好畫的筆。

❽ 調色刀
將顏料從瓶中取出，或在調色紙上混合時使用。

❾ 紙巾
用來擦拭多餘的水分和顏料，或調整筆中所含的顏料和水分。

❿ 棉花棒
修正畫錯的顏料時使用。趁塗上的顏料還未乾時，盡速用濕棉花棒擦除，再重塗修正。

⓫ 筆洗（盛水器）
洗筆的容器。若底部是洗衣板般鋸齒狀的筆洗，較容易洗淨筆上的塗料，也可以用玻璃瓶或塑膠容器代替。

⓬ 紙膠帶
可用來固定圖樣，或者在畫條紋、直線部分時，貼在較難塗的部分使用。

彩繪前的準備

砂磨

Q1

用砂紙打磨到何種程度才恰當？有些木料的表面並不是很平滑，上底漆前一定要打磨平滑嗎？

A 素材的事前處理工作十分重要，處理的好壞會關係到能否畫出漂亮的單邊漸層等，對成品的美觀度有很大的影響。原色木料要先用 400～600 號的砂紙順著木紋仔細地打磨，一直打磨到表面變得平滑，摸起來沒有粗糙的小木刺或凹凸不平為止。上底漆前，當然也要先用砂紙打磨。砂磨後沒變得平滑的素材，在上了底漆之後也會變得超乎想像的平滑，但如果平滑到幾近瓷磚表面那樣，筆會打滑，很難上色，所以顏料乾了之後，必須再用砂紙重新打磨一次。（真渕）

Q2

要有好的砂紙打磨效果有何訣竅？

A 將砂紙裁成適合手指的大小，會比較順手好用。此外，若要打磨孔洞等處，可以將砂紙捲包在筆或鉛筆上來打磨。（佐佐木）

① 將砂紙裁成方便使用的大小，縱長約 5～6cm。

② 用砂紙順著木紋打磨後，顏料能夠上得很漂亮。

③ 邊角的地方也要仔細打磨。

④ 孔洞等細微處，可將砂紙捲包在鉛筆或筆來打磨。

Q3

飾板邊緣的凹槽處很難打磨到，該怎麼做才好？

A 如圖所示般將砂紙折起來，就能順利打磨到飾板的凹槽了。（大高）

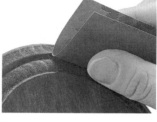

砂紙的基本知識

一般的木製品通常用 150～400 號的砂紙打磨。砂紙背面有標示「＃數字」，數字越大表示砂紙質地越細（實際觸摸立刻就能明白）。

400 號
細目。適合第 2 次砂磨或最後潤飾時使用。

240 號
中等粗細。

150 號
粗目。適合質地較粗糙的素材或要強力打磨時使用。

不易打磨的部分

曲線部分→將砂紙捲包在圓棍上來打磨。

大面積→在大小順手好拿的塊狀物上捲包砂紙來打磨。

上底漆

Q4

平坦的地方很容易上漆，但木紋粗糙、凹凸明顯的木料，或是框架內側，這些都很難順利地上底漆。請問有什麼訣竅？

A 素材多少都會有些凹凸不平，用砂紙打磨光滑後，就能順利上漆。若是塗了底漆還是無法平滑的粗糙木紋，可以使用透明隔離劑取代底漆。素材上有很深的木節或凹損時，可用木用補土劑修補。此外，框架內側或開口狹窄的器物內側等處，都是難上漆的地方，這時可以先用舊的寬平筆多沾一點漆料大致塗抹後，趁還沒乾再用海綿刷的寬面輕輕地再塗一次，就能塗出漂亮的漆色。（真淵）

透明隔離劑　　　木用補土劑
（wood filler）

上底色

Q5

上底色後，因為筆觸不均，使表面凹凸不平。

A 請檢查顏料是否因為閒置太久而變得濃稠。碰到這種情況，在調色紙上加少量的水，用調色刀將顏料調得細滑後，再用來塗繪。若要修整不平滑的表面，可先用 400 ～ 600 號的砂紙打磨。打磨後如果還不夠平滑，請用右圖所示的濕式砂磨法來打磨。（大高）

Q6

上完底色後，因為希望表面光滑而用砂紙打磨，沒想到卻泛白。

A 底色在打磨後雖然會泛白，尤其是暗色或深色時，但是不用擔心，用沾水擰乾的紙巾擦拭後，就能恢復原來的顏色。（大高）

濕式砂磨的方法

❶ 變得凹凸不平的底色。

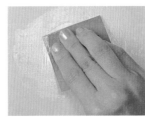

❷ 用砂紙打磨。

❸ 用濕潤的紙巾擦拭表面。

❹ 顏料的粒子被磨入細縫中，表面就會變光滑。

砂磨後表面泛白（左半邊）。

用水擦拭就能恢復原來的顏色。

Q7

和周圍顏色無
明顯色差的補
救方法

即使塗上相同的
底色也有色差。

彩繪到一半將底色弄髒了，用相同的顏色塗上加以補救，可是
那個區塊的顏色卻變得和周圍不同。

A　邊塗緩乾劑邊上底色時，會形成緩乾劑的塗層，
這樣和原本的底色僅會有一點差異。如果是使用
混合的底色，雖然事先保留了該色，但塗繪時顏料已分
離，顏色就會變得不一樣。
雖然可以補救，但很難完全修正，用右邊的方法，差異
處會變得比較不明顯。若想補救被弄髒的部分，這個方
法也適用。（大高）

❶ 用砂紙以極輕的力道打磨髒污
處，或採取濕式打磨法。

❷ 打磨後，如果髒污處還是很明
顯，再用極細的海綿沾上底色的顏
料，如暈染般輕輕地拍打上色。

Q8

該怎麼漂亮地塗好大面積的
單色？

A　塗好底漆後，在想塗色的
素材表面各處抹上顏料，
再將每塊顏料塗抹開來。雖然也
有在底漆中混入顏料來上色的方
法，但這麼做顏料也會滲入素材
中，而這部分的顏料並非所需，
所以我一開始只會上底漆，之後
再塗底色。從素材中央向外塗
抹，總之重點就是盡快塗抹。通
常我會塗兩次。（佐佐木）

❶ 在筆上沾大量顏料，在想上
色面的各處抹上顏料。不過範
圍如果太大，顏料久置會容易
凝固，所以範圍最好控制在一
定時間內能塗好的面積。

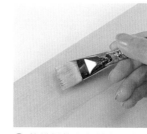

❷ 筆橫握放在素材上，塗抹
時別太用力。與其說是塗抹顏
料，不如說是將顏料向外抹開。

用力壓筆的
話，顏料會
反向擠出。

趁溢出的顏
料還未凝固
前，可用指
尖擦掉。

❸ 塗好第一次的底色。

❹ 顏料乾了之後，用耐水的
800～1000 號砂紙弄濕後打
磨。

★耐水砂紙
使用這種砂紙，磨下的粉末會滲
入木紋，使表面變得非常光
滑。在美術用品店、特力屋等
地，它被當作打磨磁磚用的砂紙
販售。

在細部塗抹上色時

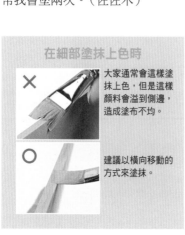

✕　大家通常會這樣塗
抹上色，但是這樣
顏料會溢到側邊，
造成塗布不均。

〇　建議以橫向移動的
方式來塗抹。

❺ 用沾濕的砂紙打磨。砂紙要
保持濕潤的狀態來打磨。

❻ 和第一次塗底色的方式一
樣，再塗第二次，這樣就完成
了。

※ 打磨過的砂紙上已沾附顏
料，就不能再用來打磨其他顏
色了。

Q9

聽說用海綿刷能輕鬆地塗底色，是這樣嗎？

A 使用海綿刷確實能輕鬆地上色，不過因為海綿很能吸水，可能會吸附過多的顏料。再者，使用後若不徹底洗乾淨，以後就不能用了，這點請特別注意。（佐佐木）

❶ 海綿刷先沾水。不需要整個沾水，只要浸濕會沾到顏料的部分即可。

❷ 用手充分擠乾水分，再用紙巾吸除水分。

❸ 沾取足量的顏料。不要用力，就如同從素材表面滑過般移動海綿刷來塗色。

※ 若沒有徹底吸除水分，又太用力按壓海綿刷，顏料會起泡，請注意這點！

Q10

是不是也能用海綿滾筒來塗底色？

A 塗抹大面積時，用海綿滾筒非常方便。作業的要訣，是迅速滾動滾筒來塗抹顏料。作業時可能會弄髒手，最好戴上橡膠手套。（佐佐木）

❶ 滾筒先沾水，徹底擠除水分。

❷ 在素材上直接上顏料，用滾筒朝各個方向滾動以抹開顏料。

❸ 如果顏料不太夠，補上顏料再向外抹開。

★想表現漸層色時，可將其他顏料放在素材上，再用滾筒抹開。因為是直接在素材上抹開，所以一下子就能完成漂亮的漸層色。

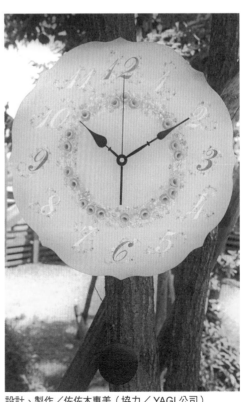

設計、製作／佐佐木惠美（協力／YAGI 公司）

Q11

底色我都塗得不漂亮，請問要怎麼塗出均勻的底色？

不管是什麼顏色，只塗一次一定不會均勻，等顏料乾了之後再塗第二次。依顏料的不同，有的可能塗了兩次依然不均勻，像是所謂的透明色、白色和接近白色的顏色等。

透明色要重複上色，直到顏色變均勻，但有些透明色重複上色後，顏色會變得太深，和本來的顏色有些差異。若是以透明色作為底色，可以在該色中加 1/5 ～ 1/10 白色顏料，將混合的顏色塗

只用透明色塗 2 次的情形（左）
在不透明色上重疊塗色的情形（右）

過二次後，上面再重複塗色。

在素材上塗單色時的注意事項：

①順著木紋塗抹。

②筆盡量橫握，筆刷不要過度施力。

③一口氣從素材邊端塗到邊端，中間不要停筆。

第 1 項在塗抹箱盒內部等許多情況下會難以做到，能做就盡量做。如果素材面積很長，第 3 項也需要一點訣竅。先迅速在筆會塗過的數個地方塗上顏料（說是塗抹，不如說是放上顏料更為恰當），然後趁顏料未乾前一口氣用筆抹開。這樣就能一口氣塗抹長面積，中間也不必再沾顏料，如果顏料乾掉，在筆上加水，再輕輕地塗抹整體。及時在素材表面加水，也能拉長顏料變乾的時間。這時也不要中途停筆，依然一口氣地從邊端塗到邊端。以筆沾取顏料時，沾太多容易塗出筆

跡，沾太少又無法順暢塗抹。筆要盡量保持狀況良好，顏料也得是剛從容器中取出的柔軟顏料。塗單色時，使用狀況良好的筆和顏料出乎意料地重要。（佐佐木）

筆盡量橫握，幾乎不施力般地塗抹。

若用力塗抹，顏料會被擠到兩邊，中間的顏色會變淡。

小熊圖案漂亮上底色的要訣

如右圖所示，運用一筆畫法一次塗繪大面積，應避免在同一個地方塗太多次。大面積上色要朝各個方向運筆塗抹，才不會出現塗抹不均的情形。

以 C 筆法塗上小熊的底色

❶ 毛茸茸的圓形耳朵是以 C 筆法描畫邊緣。

❷ 在臉的中央部分上底色。

❸ 手腕也用 C 筆法塗滿。

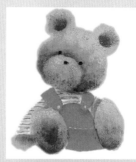

❹ 若覺得不夠均勻，顏料乾了之後再塗第 2 次底色。視個別作品情況，有的即使塗不均勻也無妨。

Q12

如何分別運用布用水消複寫紙和可擦拭工藝用複寫紙？

A 這兩種複寫紙除了黑色，還有其他顏色，若底色是深色，用白色複寫紙會比較清楚。不過，要注意別太用力描摩線條，否則複寫筆跡會太深。布用水消複寫紙遇水筆跡便會消失，便於以一筆畫法所繪的圖案或布製品上，而可擦拭工藝用複寫紙遇水筆跡不會消失，適合用在需要保留較久的底圖。如果無法從外觀上分辨是哪一種複寫紙，不妨用沾水的手指摩擦看看，便能清楚地分辨。（大高）

布用水消複寫紙
遇水筆跡會消失。適合用在以一筆畫法所繪的圖案或布製品上。

可擦拭工藝用複寫紙
遇水筆跡不會消失，要用橡皮擦或油畫稀釋劑消除，適合要保留底圖線條時使用。

摩擦後若複寫劑溶掉→布用水消複寫紙

摩擦後還是有水珠→可擦拭工藝用複寫紙

Q13

在小的圓形物上轉印圖案時，總是畫不好……

A 在小面積和非平面的素材上轉印時，可將圖案或複寫紙裁成適當大小後再來進行。（越智）

❶ 先依照一般作法，用描圖紙複寫圖案。

❷ 將❶圖案的各部分剪開。

❸ 配合要轉印的部分，將❷用紙膠帶固定。

❹ 中間夾入裁成小張的複寫紙轉印圖案。這時轉印的那側（右）不用膠帶固定會比較好複寫。

❺ 能用大張複寫紙的部分，也可以不經剪裁直接使用。

Q14

在方形盒子等素材上橫跨不同的面轉印圖案時，總是會歪掉。怎麼做才能準確漂亮地複寫呢？

A 立體的素材要先畫好想轉印部分的展開圖，再配合素材的位置轉印上去。（越智）

❶ 複寫圖案，沿著展開圖剪下描圖紙。

❷ 將圖案放到素材上，用紙膠帶固定邊角部分。

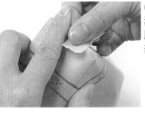

❸ 因為要在對角線上的2個地方彩繪，所以只固定該部分。將描圖紙覆蓋在素材上。

❹ 夾入複寫紙轉印圖案。
★複寫紙裁成1/4大小比較方便使用。

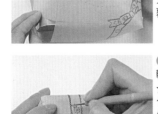

Q15

該怎麼在圓盤內側或球狀物上轉印圖案呢？

A 這兩種情況都要將轉印的圖案牢牢固定在素材上後，再來進行。（越智）

❶ 以一般方式畫好圖案，在紙的周圍剪牙口。

❷ 剪好牙口後，圖案就能密貼在內側的面上，變得很容易轉印。

在球狀素材上

將圖案裁成適當大小，放在素材上，用紙膠帶黏貼固定後再轉印。若直接以大張圖案進行，容易發生錯位或歪斜的情形。
★要時常確認圖案位置沒歪掉，才複寫圖案。

Q16

怎樣才能在凹凸不平的表面上複寫出漂亮的圖案呢？

A 凹凸不平本來就很難轉印，所以請盡量用新的複寫紙。此外，也有不用複寫紙的方法。（越智）

不用複寫紙轉印圖案的方法

 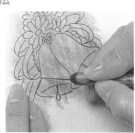

❶ 描圖紙翻至背面，用 B 或 2B 鉛筆將圖案背面全部塗黑。

❷ 將描圖紙背面朝下放在素材上，用鐵筆從正面描摩圖案。

❸ 圖案轉印完成。

Q17

轉印錯了或不漂亮想重新轉印時，能夠消除原來的圖案嗎？

A 若是使用水消複寫紙所轉印的圖案，只要用水就能輕鬆消除；若是用水無法消除的圖案，可用顏料稀釋劑來處理。（越智）

❶ 想消除大面積的圖案時，可用含水（或稀釋劑）的紙巾擦拭圖案。

❷ 輕鬆地擦除圖案。

❸ 若只有一小部分畫錯，可用棉花棒沾水（或稀釋劑）來擦除。

Q18

原本打算把圖案顏色轉印得淺一點卻不小心弄得太深時，該怎麼辦？

A 最好以已使用好幾次的複寫紙來轉印，不要用新的。另外，可用細鐵筆來複寫。如果這樣仍複寫出很深的圖案，可以用軟橡皮擦將顏色擦淡一點。（越智）

用軟橡皮擦擦淡圖案的方法

❶ 試著擦淡這個圖案。

❷ 軟橡皮擦買來時是這個樣子，但不要直接這樣使用。

❸ 取適當分量揉捏好。

❹ 將橡皮擦壓在畫得太深的圖案上，沾除轉印線條的顏色。

❺ 將擦髒的部分往內摺後再使用。

❻ 我是擦淡到這種程度。

❼ 用畢的軟橡皮擦若隨便放，容易沾上灰塵，最好收在小塑膠盒或罐子裡。沒用過的部分也要這樣收好。

★轉印複雜的圖案時不要用鐵筆，而是用紅色等其他顏色的筆來描畫，轉印過的部分便一目了然，不會發生漏畫的情形。

Q19

我用布用水消複寫紙轉印圖案，彩繪好後想消除底圖的線條，沒想到顏料也跟著脫落。

A 上色後，經過的時間越久，顏料定著得越牢，在消除布用水消複寫紙所畫的線條前，作品上的顏料一定要完全乾燥，這點相當重要。一面彩繪一面用吹風機將顏料吹乾，畫完後立刻用濕毛巾擦除線條也是一個辦法，但是厚塗的顏料要完全乾燥約需 2～3 天的時間，所以畫好後請放個幾天，等顏料乾了之後再來消除線條。如果是細線條或薄塗的顏料，因顏料的定著力比較差，不管再怎麼小心還是很容易和複寫的線條一起脫落。遇到這種情況，顏料就不要塗到線條上，只須塗到距線條還有一絲空隙的程度即可。若是臉部等無法不塗滿的部分，轉印圖案時，線條要刻意向外移位，實際彩繪時則畫到圖案原來的線條位置。顏料一定要塗過複寫線條時，先用水消除該部分的複寫線條即可。（佐佐木）

筆的使用和清潔保養方法

Q20

斜筆適合在什麼時候使用？

A 斜筆的優點是容易畫出凹凸明顯的輪廓、流暢彎曲的弧線，以及能輕鬆地在最後使線條變細，像圖中的心形或三色堇等，利用斜筆就能輕鬆描繪。（大高）

Q21

請問如何處理腮紅筆的掉毛問題，以及保持筆毛蓬鬆的方法？

A 畫筆掉毛黏在畫上確實是個惱人的問題。可將腮紅筆在萬用膠帶上輕輕塗擦，就能輕鬆黏除快要脫落的筆毛。此外，為了讓筆毛維持蓬鬆，用畢後要以專用清潔液洗過，以吹風機吹乾後再收納。（大高）

❶ 使用前在萬用膠帶上輕輕塗擦。

❷ 用畢後以專用清潔液清洗，再用吹風機吹乾。

Q22

請教使用梳筆的訣竅。

A 顏料用水稀釋、採取薄塗法時，適合使用梳筆。注意不要沾取太多的顏料。描繪頭髮時，一開始先用淡色畫入許多線條，等顏料乾了之後，再稍微用深一點的顏色在上面重複描繪，如此重複多畫幾次，就能畫出漂亮的陰影。水分太少很難畫出漂亮的線條，雖然主要是用顏色來表現深淺，不過，想呈現動物毛般的乾燥質感時，也可以利用水分來調整濃淡。兩者最後都可用細的線筆補畫不足的部分，或是連接斷續的線條來修潤整體。（佐佐木）

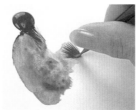

❶ 描繪前可在調色紙上按壓筆尖，讓筆尖能充分散開。

❷ 在描繪前先試畫看看，確認能否一次畫出許多細線。

Q23

如何清除筆上的顏料？

A 在美術用品專賣店等地均有販售專用的筆洗液，筆用畢後請立刻用筆洗液仔細清洗。如果沒時間慢慢清洗，可先讓筆吸附筆洗液，帶回家後再慢慢壓洗出筆中的顏料。我並不是用專用筆洗液，而是用家中現有的中性洗潔劑或肥皂來反覆清洗並沖乾淨，直到筆放在手上按壓時不會流出顏料為止。大筆尤其會吸附大量的顏料，用畢後一定要立刻反覆清洗。洗淨、整理好筆毛後，我會將筆迅速抹過乾淨的肥皂塊順一下筆毛，這樣能使筆毛變硬，也能防止筆毛在保存時受損。（岸本）

❶ 將筆按壓在肥皂上，讓筆毛沾上肥皂。

❷ 將筆放在掌心壓出顏料後，再用水清洗。重複❶、❷的步驟，直到清洗乾淨。

❸ 最後將筆抹過肥皂的乾淨處，理順筆毛。

❹ 直接將筆平放，晾乾。

Q24

聽說有洗筆專用的肥皂液，該如何使用呢？

A 各廠商都有生產筆專用的清洗劑，不過「粉紅肥皂液」（Pink Soap）具有潤絲效果，用該產品清洗過後，筆毛的情況和使用一般的清洗劑不同。（真渕）

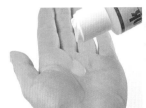

❶ 用完的筆放入筆洗器中輕輕洗掉顏料。在手掌中倒入肥皂液。

❷ 將筆橫向移動或用手掌按壓洗除顏料。肥皂液髒了之後，將筆放入水中輕輕涮洗。重複這些步驟直到筆上沒有顏料滲出為止。

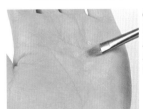

❸ 若還有顏料滲出，就再倒上少量肥皂液，用筆沾壓，讓肥皂液滲入筆毛根部。

❹ 仔細整理筆形，放在灰塵少的地方晾乾，下次使用前用水沖洗，就能維持漂亮的筆形。

粉紅肥皂液

Q25

腮紅筆和海綿刷要如何清洗才能持久耐用？

A 腮紅筆不能沾水使用，所以不必用筆洗器，彩繪時若小心使用，筆毛上的顏料不會結塊，就能簡單處理乾淨。海綿刷因為會吸入大量顏料，要盡量以流水清洗，仔細整理形狀後再晾乾。（真渕）

腮紅筆的清理方法

❶ 彩繪時，準備濕紙巾和乾紙巾。每次畫過後，放在濕紙巾上擦除顏料。擦除時注意不可過度施力。

❷ 在濕紙巾上擦除顏料後，再放到乾紙巾上，以吸除沾在毛尖上的水分。

❸ 筆用畢後，在手掌上倒少量的肥皂液，毛尖如畫圓般沾取肥皂液。

❹ 只有毛尖沾有少量水分，水分充分甩乾後，最後用紙巾擦乾水分，放在灰塵少的地方晾乾。

海綿刷的清理方法

❶ 利用筆洗器底部如洗衣板的溝槽洗除顏料。因為筆洗器的水髒得很快，在水龍頭下清洗可以更快洗除顏料。

❷ 洗除顏料後，用指尖或手掌夾住海綿刷，將水分徹底擠乾。

❸ 最後用紙巾仔細擦除水分，修整形狀後放在灰塵少的地方晾乾。

★海綿刷會吸附大量顏料，塗繪時請勿整個都沾上，只要尖端部分沾上即可，顏料沾得少，也能減少清洗的次數。

Q26

我想徹底洗淨沾附在筆裡的顏料，是否有最簡單的清理方法？

壓克力顏料乾得很快，在筆洗器中盛入溫水，筆用畢後立即徹底洗淨顏料。筆中若殘留顏料，凝固後往往是筆毛不順的原因。彩繪作業時間如果比較久，要在中途先清洗筆。金屬套管尤其容易殘留顏料，需仔細清洗。彩繪過程中若留意清洗問題，最後的洗筆工作就會很輕鬆。（真渕）

筆毛請勿頻繁磨擦筆洗器的底部。只需讓毛尖輕輕碰觸，晃動清洗，這樣才不會傷害到筆。

在裝有溫水的筆洗器中洗筆時，請勿浸泡到金屬套管以上，否則水會從金屬套管上端滲入，造成生鏽。

用筆沾取顏料時，請勿沾到金屬套管。如果筆毛根部都沾到大量顏料，在長時間作畫後，顏料凝固，就會很難清除，而且也容易傷筆。

★若顏料滲入金屬套管，可使用清洗細部的廚房用小刷，將顏料徹底刷洗乾淨。

Q27

請問讓筆持久耐用及清理保養的方法。

筆毛根部基本上不可以沾到顏料。筆中含有水分，有助順暢地進行一筆畫法等，所以彩繪時請用心頻繁地洗筆，又可兼顧補充水分，這麼做至少顏料不會在彩繪期間凝固。使用深度較淺的筆洗器，倒入深約 3cm 的水。筆洗器不一定要用市售品，也可用適當的容器代替。透明的筆洗器可以看到筆在清洗時的情況，比較方便。作業過程中，若筆毛根部沒沾到顏料，就算沒用筆洗器清洗，也能洗淨顏料。將筆尖觸及筆洗器底部，再輕輕將筆提起、放下，殘餘顏料會像雲霧般從筆上釋入水中。如此重複清洗，直到筆毛兩面都不會再釋出顏料為止。請勿胡亂地隨便清洗，也別沾太多顏料。畫完後立刻用溫水和肥皂清洗 3 次以上。保存時注意放在不易沾染灰塵的地方。（湯口）

Q28

請教筆該如何保養？

如果使用壓克力顏料，畫完後用水清洗時，筆毛根部也要充分洗淨。不過也要留意，若過度摩擦沖洗，筆尖反而會分岔。線筆的筆毛彎曲時，可放入熱水中浸泡數秒，再用手指理順。

若顏料已沾附凝固在大筆的筆毛根部，可放入消毒用酒精（藥局或藥妝店均有售）中浸泡數小時。酒精能充分軟化顏料，這時就能用指甲刮除顏料。筆在過度摩擦清洗後容易受損，不適合用來描繪細部，但還是能用來暢快地塗底漆或底色。

油畫雖然是用黑貂筆，用畢後也要用舊布徹底將顏料擦除，再用筆洗液清洗。之後在手掌放上泡了溫水的肥皂，用筆抹擦般清除滲入筆毛根部的顏料，再以筆毛保養液進行保養。保養液能潤滑筆毛，防止筆毛變硬或乾裂蓬亂。（野尻）

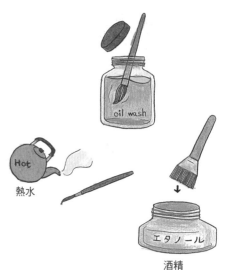

oil wash

Hot

熱水

エタノール

酒精

Q29

筆毛變彎該如何處理？

A 你是不是將筆一直泡在筆洗器裡呢？筆毛如果變彎，只要放在熱水（約 70℃）中浸泡 2～3 分鐘，再用手理順，或重複浸泡、理順的作業直到變直。（大高）

修整筆毛散開的筆

❶ 浸泡熱水約 2～3 分鐘。

❷ 用手理順筆毛。

❸ 重複❶、❷的步驟數次，直到筆毛聚攏變順為止。

Q30

我的平筆筆毛散開，線筆蓬亂，無法好好地收存起來。

A 在把筆收存之前，你的用筆方式就似乎出了問題。使用平筆時要注意，顏料不能沾到筆毛根部。尤其是塗底色時，你是否因為想盡快塗好而沾取了太多的顏料呢？每次少沾一點顏料，分次塗抹，這樣能大幅降低對筆的傷害。而且，筆用畢後須徹底清洗乾淨，再平放晾乾，若是筆毛向上豎著晾乾，殘留的顏料會堆積在金屬套管附近凝固，使筆毛根部變硬蓬起。我女兒清洗習字用的筆之後，會用曬衣夾將筆桿夾在衣架上晾乾，我覺得這方法也不錯。（岸本）

Q31

要用什麼方法才能修復散開、乾燥蓬亂的筆毛？

A 可以將筆放入略高於 60℃ 的熱水中，讓水浸泡至金屬套管的中間，大約靜置 30 分鐘。筆毛稍微有些變形的筆，要先沾上肥皂清洗，修整好筆毛形狀後晾乾，就能恢復原狀。若顏料已滲入筆毛根部，沾上肥皂後，以毛根、中間和毛尖的順序用手輕輕揉洗，如此重複 2~3 次，如果還是無法清除顏料，那就無法復原了。

筆毛受損散開的筆，可用剪刀剪掉毛尖，改成畫毛用的梳筆。若殘留的筆毛很少，可以用來畫細毛，不齊的筆毛反而能畫出自然的毛髮。這樣加工過的筆，也能用來表現風或光影的動感。在已塗緩乾劑的畫面上，筆不沾濕直接沾顏料塗繪，能呈現適度的飛白線條。（湯口）

將受損的筆加工變成梳筆

受損乾裂散開的筆

❶ 用剪刀修剪掉蓬亂部分的筆毛，將毛尖剪齊打薄。

❷ 修剪到能從毛間透見後面的稀疏度。

❸ 剪刀口對著毛根稍微斜拿，將毛尖修剪成參差不齊。

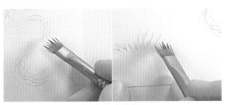

成為適合用來畫毛髮或草的梳筆。

Q32

筆要受損至何種程度，才需考慮廢棄不用呢？

A 若筆毛散開，變得乾裂蓬亂，可以如下圖般再試畫一下，即可判斷壽命是否告終。此外，感覺不能用的筆或許還有別的用途，最好不要馬上丟掉。（大高）

平筆
像鋒口畫線法那樣，試著用筆橫向畫細線。如果畫不出圖中上面那樣的細線，就表示該換新筆了，不過舊筆還是能用來塗底色。

線筆
如果毛尖已分岔凌亂，無法畫出圖中左側那樣滑順的線條，就表示該換新筆了。

圓筆
如果筆尖不能聚攏成束，畫逗點筆法時，尾端無法畫出圖中左側那樣逐漸變細的線條，就表示筆的壽命告終了。

Q33

筆毛稍微有些受損，該如何判斷是否還能用？毛尖要損壞到何種程度才該換新筆？

A 如果毛尖已變得凌亂不堪，就一定得換新筆，那或許是畫不好單邊漸層的原因也說不定。彩繪時，筆的狀態相當重要，請使用狀態良好的筆。舊筆可視情況，用在別的地方。我一般分為三個階段來用筆：一、新筆＝畫單邊漸層和細部用；二、變舊的筆＝塗單色用；三、毛端凌亂的筆＝點畫法或乾筆法時使用。（真渕）

圓筆的情況

平筆的情況

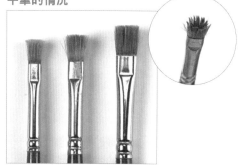

筆尖散開、毛端分岔乾裂的筆，無法漂亮地描繪細部，但可以用在點畫法和乾筆法。

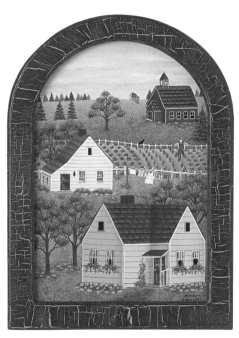

設計、製作／真渕弘子
（《彩繪工藝》等 41 期）

底劑的種類和用法

底劑

Q34

彩繪圖案時會用到哪些底劑？

A 以下介紹幾種具代表性的底劑。（野村）

緩乾劑（遲乾劑）

這種底劑能用來延緩顏料乾燥的時間。想在天空或河流等大面積上畫漸層色時，可混入顏料中製造暈染效果，或是想呈現淺色調時，薄塗緩乾劑後塗上少量顏料，再以腮紅筆進行暈染。

左／緩乾劑（Jo Sonja's）
右／混色緩乾劑（Deco Art）

助流劑

在顏料中加入少量助流劑，能順暢地描繪長線條或細緻的花樣，而不會殘留不均勻的筆觸。只要加入一些，就能增進顏料的延展性，比用水稀釋更能畫出厚實的線條。

助流劑（Jo Sonja's）

隔離劑

要在圖案上再畫上薄薄的顏料時，適合使用隔離劑。用含有隔離劑的筆沾取顏料描繪，能使圖案呈現透明感。此外，混入顏料中使用時能凸顯木紋。

左／透明隔離劑（Jo Sonja's）
右／混色＆隔離用底劑（Sun-K Original）

※底劑和顏料最好使用同一個品牌的產品。

Q35

相對於顏料分量，該如何衡量需要的底劑分量呢？

A 緩乾劑塗得太多或畫筆沾取過多時，會使顏料脫落或變淡。用筆沾取緩乾劑時，每次都要用紙巾按壓一下再使用。若跟顏料混合，緩乾劑的分量大約是顏料的八成。

至於助流劑，在大約台幣一塊錢大小的顏料中，只要加入 2～3 滴就夠了。

隔離劑的分量也和助流劑一樣，請注意不要過量。使用時，因為下層所繪的顏料不會剝落，所以一定要把底圖的轉印線條或髒污先擦掉。（野村）

Q36

請教使用底劑的必要性、優點和缺點。

A 底劑的種類五花八門，其目的和使用方法也因人而異。我最常使用的是 Jo Sonja's 出品的透明隔離劑，它和顏料混合後用起來十分方便。此外，這種底劑和顏料混合後，能延長顏料變乾的時間，也能當作保護漆，保護底色或畫好的圖案，準備一瓶在手邊使用會很方便。另外，還要準備能延緩壓克力顏料變乾的底劑「緩乾劑」或是「壓克力顏料混劑」，它可以少量混入顏料中或用來塗底層，或者畫單邊漸層時代替水使用。若覺得顏料乾得太快，或想慢慢地畫單邊漸層時，依不同狀況還有許多用法。我會將緩乾劑和褐色系顏料稍微混合，用在古典風格的作品上。

其他像是布用底劑（稱為「織品用底劑」）也很方便實用或。在布上彩繪時，可用它取代單邊漸層法所用的水，少量混入顏料中再描繪，它還能稍微防止顏料因洗濯造成的褪色情形。

我覺得不需要在各方面過度使用底劑，不用底劑也能夠享受彩繪的樂趣。若有自己想彩繪的作品，或無論如何都得使用底劑的情況下，也不妨一試，以這樣的心情來彩繪也不錯。（岸本）

左／布用底劑
（Ceramcoat）
右／布用底劑
（Jo Sonja's）

緩乾劑

Q37

用緩乾劑來彩繪時，有時會殘留筆跡，有時會無法順利上色。是不是使用的緩乾劑分量有問題？

A 緩乾劑太多的話，繪面上的顏料會變得太滑，容易殘留筆跡，或者呈現顏料浮在繪面上無法附著的感覺。可以在放上緩乾劑後，以滑行交叉筆法將它和顏料充分融合，再薄薄地均勻塗上去。如果緩乾劑加得太多，可用紙巾擦除筆上多餘的緩乾劑，再以滑行交叉筆法塗繪。（栗山）

緩乾劑塗太多，
要將多餘的緩乾
劑擦除。

❶ 用乾的平筆
以滑行交叉筆法
（如畫「×」號
般運筆），以
去除多餘的緩乾
劑。

❷ 用紙巾擦掉
沾在筆上的緩乾
劑

❸ 重複❶、❷
的步驟，直到只
剩下少量的緩乾
劑。

Q38

我不擅長使用緩乾劑。用沾了緩乾劑的筆在大面積上畫單邊漸層時，中途一停筆就會殘留線條。有沒有能漂亮畫出暈色的方法？

A 緩乾劑可以延緩壓克力顏料變乾，要在大面積上畫漸層色時效果不錯。若是用緩乾劑取代水，用含緩乾劑的筆來畫單邊漸層，這種作法難度頗高。

你不妨採取以下方法。首先，在比漸層色更大的範圍內塗上緩乾劑，接著擦掉筆上的緩乾劑，沾取顏料後，在顏色最深的地方大面積地塗色，最後用腮紅筆刷出暈染效果。緩乾劑的量太多會使顏料剝離，但太少又無法延緩乾燥時間，請謹慎掌握分量。如果用得太多，只要用紙巾擦拭就能清除。緩乾劑會延緩顏料乾燥時間，在未乾之前請不要觸摸。

另外，也有用助流劑取代緩乾劑來畫的方法。用 Jo Sonja's 的助流劑來取代水，畫單邊漸層會更容易。（津田）

使用緩乾劑的畫法	使用助流劑的畫法

❶ 在彩繪表面上塗上緩乾劑。

❶ 在筆上沾上助流劑。

❷ 用紙巾擦除沾在筆上的緩乾劑。

❷ 在畫筆的一側再沾上顏料。

❸ 在筆的一側沾上顏料。

❸ 在調色紙上混合。

❹ 在調色紙上調色，讓顏料融合。

❹ 沿著圖案畫單邊漸層。

❺ 用那枝筆在塗了緩乾劑的畫面上畫單邊漸層。

❻ 用腮紅筆將顏料輕輕點叩暈染開來。

底漆

Q39

為何在上底色前還要塗底漆？

A 因為木料上有許多肉眼看不見的細孔，塗上底漆能封住塵埃或木屑，防止木料彎曲，有助於顏料的附著，所以一定要確實塗上底漆。（大高）

Q40

將底漆和顏料混合來塗底色，和先塗底漆再以顏料塗底色，兩者有何不同？

A 兩種方法大同小異。在顏料中混入萬用底漆雖然能省一道手續，但筆容易畫不均勻，而且表面會泛光，有時也不見得好畫。若是塵埃或木屑多的木料，最好還是先塗上底漆，再塗底色。（大高）

底漆與顏料混合後上底色的情形　　先上底漆，再塗底色的情形

Q41

將底漆直接混入顏料中上底色，和先塗底漆再上底色，兩者有何差異？還有，底漆和打底劑有何不同？

A　不同廠商生產的底漆，用法也不盡相同。Jo Sonja's 的萬用底漆是能混合顏料使用的類型，另外也有要先上底漆再塗顏料的類型。打底劑主要是用來潤飾木紋，讓顏料的發色更好。依廠商的不同，有的打底劑有顏色，不過大部分都是白色的，在木料上先厚塗一層，能使之後所塗的顏料發色更好。（栗山）

萬用底漆（Jo Sonja's）
左／打底劑（Jo Sonja's）
右／打底劑（Liquitex）

Q42

我依照「砂磨後上底漆→再砂磨→塗底色」的步驟彩繪作品，花費了 2～3 個月製作，最後竟然畫不上陰影，該怎麼辦呢？

A　砂磨→底漆→砂磨，依此步驟完成作品並沒有什麼問題。或許是因為長時間慢慢地描繪，不自覺間畫面沾附了手上的污物或灰塵，使顏料無法附著上去。此外，若客廳緊鄰廚房，瀰漫在空氣中的油煙也會附著到作品上。請在沒有油煙的地方作畫，且作業前一定要用肥皂洗手。沾附污物時，可用神奇彩繪清潔劑（Deco Magic）輕輕擦拭繪面。此外，在塗亮光保護漆之前，也要再檢查確認。（栗山）

神奇彩繪清潔劑（Deco Art 社）

Q43

塗底漆後，顏料就無法漂亮地定著，還不如直接上色來得漂亮……是我的塗法有問題嗎？

A　不上底漆直接塗上顏料，顏料會滲入木紋中，的確也很漂亮，但是只塗顏料的話，即使以砂紙確實打磨過，因木料中含有顏料的水分，所以表面也會很粗糙，上底漆正是為了防止這種情況發生。在原木料上塗底漆後，多少會出現一點木刺，若希望成品表面平滑，塗底漆後一定要再用砂紙打磨。（真渕）

Q44

上底漆後，打算以薄塗法塗上淡彩，但顏料卻塗不上去，該怎麼辦才好？

A　有的底漆塗得太厚會出油，使顏料無法附著。我愛用的底漆是 J.W.etc. 的首道木用底漆。塗上這種底漆再砂磨，從未發生塗不上顏料的情形。（熊谷）

首道木用底漆（J.W.etc.）

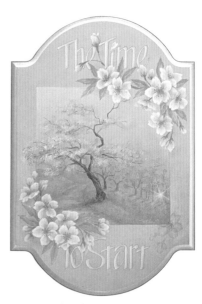

設計・製作／押見素子
（摘自《彩繪工藝》第 47 期）

★塗上底漆能減少素材吸入水分和顏料，使素材表面情況穩定，較容易描繪細緻的細節部分。若想要凸顯木料粗糙的質感，或想呈現顏料滲入的感覺，也可以不塗底漆。

設計用毛刷的刷毛很柔軟，幾乎不會掉毛，很方便使用。

Q45

在大型素材上塗底漆時，容易產生顆粒或塗得太厚，但若使用大筆或油漆刷來塗，又擔心塗得不漂亮。

A 首先要將底漆充分搖晃混勻，倒入大的扁平容器（盤子之類）後，仔細檢查有無粉粒，如果有，就要用手指壓碎或剔除（只用筆混合還是會殘留粉粒，若是被吸入筆中，塗繪時素材表面就會出現凹凸的顆粒）。為避免塗得太厚，與其用大筆或油漆刷來塗，不如用塗水專用的毛刷（設計用）。筆沾取底漆後，為避免滴落，一定要在容器邊緣刮除多餘的漆，再迅速朝同一方向塗繪。為避免過度乾燥，要留意室溫及冷、暖氣，這點也很重要。除了因品牌不同而濃度有所差異外，底漆放得太久也容易形成粉粒。（山本）

Q46

彩繪的事前準備作業中，聽說有人用保護漆取代底漆，請問保護漆的優點和效果如何？

A 保護漆的廠商不同，成分也會不同，的確有的保護漆能取代底漆，像是 Jo Sonja's 的保護漆就能和顏料混合，因為具有黏著效果，所以也能作為木用的底漆。

除了梧桐木這類容易吸水的素材，也有一些素材可以不使用底漆。希望底色顯得較明亮時，可在底圖上塗上打底劑，用砂紙打磨後再塗底色。想讓底色顯得較暗時，因為會透見白色的打底劑，所以直接塗底色後，用砂紙打磨後要再塗一次底色。此外，若有同色系但不常用的顏料，也可用來取代第一次的底色，可能會呈現意想不到的色彩效果及層次感。（山本）

著色劑

Q47

以著色劑修飾打底時，事先要做哪些準備工作？

膠染劑（Deco Art）

木料著色劑（Craftsman's Blend）（J.W.etc.）

水部著色劑

著色劑（和信油彩）

A 以著色劑修飾打底要做的事前準備工作，是先砂磨整理好素材表面後，立即塗上著色劑。Deco Art 的膠染劑及 J.W.etc. 的木料著色劑中已含有底漆，所以素材上不必再上底漆，著色劑乾了之後，立刻就能在上面彩繪。如和信油彩的著色劑這類未含底漆的著色劑，在上面彩繪之前還得再塗一層底漆。若是在塗著色劑前先塗底漆，木料表面會形成覆膜，使染色的顏料不易滲入，這樣著色劑會無法順利地塗覆，可別搞錯順序了！至於塗單色時的事前打底作業，我是先砂磨整理好素材的表面後，再塗底漆，不過也可以直接用壓克力顏料塗繪表面（津田）。

Q48

塗著色劑時，素材上要先上底漆嗎？

A 塗著色劑前，通常都不塗底漆。因為上底漆後，著色劑的染料就無法滲入木紋中。但是，不同廠牌的產品會有差異，有的上了底漆後，依然可以順利地染色。（真渕）

Q49

素材在塗了著色劑之後，就很難轉印上圖案，該怎麼解決呢？

A 著色劑還沒乾之前是不能轉印的，一定要乾了之後才能進行。乾了之後依然不易轉印時，與其用布用水消複寫紙，可改用工藝用複寫紙，會較容易轉印圖案。（真渕）

Q50

塗了著色劑的底圖上，若採用薄塗法彩繪，會發生滲染的情形，為什麼呢？

A 若是未含底漆的著色劑，或是顏料用水稀釋成像著色劑般時，塗上著色劑後，一定要再塗底漆，否則繪圖時就會發生滲染，尤其以薄塗法彩繪時會特別嚴重。請注意，要避免變成下圖中的情況。若使用 Craftsman's Blend 這種已含有底漆的木料著色劑時，就不必再塗底漆了。（津田）

若使用不含底漆的著色劑，之後沒再上底漆，很容易發生滲染的情形。

Q51

我打算染色，但塗上著色劑後卻變得很不均勻。請問正確的塗法為何？

A 你塗的著色劑分量是不是太少了？太少會無法滲入細木紋中，就會變得染色不均。此外，事前未將表面打磨平滑，也可能造成染色不均的情形。使用凝膠著色劑時，可用棉布或 T 恤等塗擦，若用液態著色劑則要用平筆，分量要多一點，順著木紋確實地塗抹進去。大致塗好後，要將多餘的著色劑擦掉，如果顏色太淡，等完全乾了之後再進行一次同樣的作業。油性著色劑則視種類，有的最後要塗油性保護漆，這點請注意。我建議初學者使用較容易處理的水性著色劑。但在水性著色劑上繪圖時，若用含水的筆過度塗抹，那裡的顏色便會脫落，這點也要留意。如果掉色了，就在那裡再塗上著色劑，直到和周圍的顏色沒有色差為止。（真渕）

 液態木料著色劑
（Home Deco）
水性著色劑。延展性佳，能夠混入顏料中使用。

 膠狀木料著色劑
（Home Deco）
水性著色劑。濃度高，如乳脂般的膠狀類型。

 油性著色劑（和信彩繪）
油性著色劑。透明度高，能清楚呈現木紋。可作為顏料的稀釋液使用，最後要搭配使用油性保護漆。

著色劑的塗抹法（液態）

 ❶ 在砂磨後表面變得平滑的木料素材上，用大平筆塗上大量的著色劑。

 ❷ 用 T 恤裁成的碎布或棉布擦拭多餘的塗料，直到顏色變均勻。

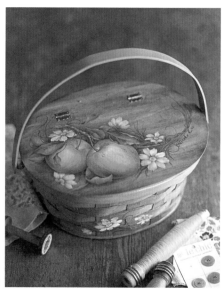

設計、製作／神岡浩子
（摘自《彩繪工藝》第 36 期）

Q52

木質飾板在塗了著色劑後出現明顯的紊亂刮痕，難道是打磨的
方式錯了嗎？

A 這種情況可能是因為用了太粗的砂紙，沒有順著木紋隨意打磨的結
果。素材表面若被刮傷，塗上著色劑後會變得更明顯，因此打磨時請
選用適當粗細的砂紙。這種情況下，我建議選用 400 ～ 600 號的砂紙。此
外，木質種類繁多，質地較軟的也較容易被刮傷。砂磨的要訣是沿著木紋仔
細地打磨。

補救方法是重新打磨素材表面。從 240 號左右的粗砂紙開始，再逐漸換成
400 號、600 號等較細的砂紙打磨，刮痕就會變得不明顯了。（大高）

刮痕明顯的染色表面修補法

❶ 砂紙一定要順著木紋打磨，從
粗砂紙開始，再依序換用細砂紙
打磨。

❷ 砂磨完成的情形。

❸ 接著，捨棄一開始塗的著色
劑，改用加水稀釋的著色劑，視
情況塗抹染色。

❹ 明顯的刮痕幾乎消失了。

保護漆

Q53

保護漆與亮光保護漆有什麼
不同？

A 它們是一樣的東西。（栗
山）

Q54

請問如何依不同的目的和素
材，選擇適合的保護漆？

A 保護漆需視用途使用水性或
油性的產品。放在廚房或庭
園等近水的物品，使用油性保護
漆會比較持久耐用，金屬罐或家
具之類的，也建議使用油性保護
漆。除了以上提到的，其他最好
使用水性保護漆。（栗山）

Q55

請教噴霧式和塗刷式保護漆的差異。

A 噴霧式保護漆適合用在大面積上。噴的時候不要太靠近器物，均勻地噴霧，乾了之後再噴，重複多次，直到均勻覆蓋器物表面。因此，在平面的大型器物上塗覆薄的保護膜時，適合使用噴霧式。

而盒子裡、細溝、複雜的形狀或是小物品等，使用以筆或毛刷沾取的塗刷式保護漆，能夠不浪費地漂亮塗抹。兩種保護漆都要在作品完成放置 4 ～ 5 天完全乾燥後，徹底擦除沾附在作品上的塵土後再使用。使用塗刷式保護漆要先用紙巾徹底擦乾筆中所含

的水分，飽吸保護漆後，盡量橫拿著筆，均等施力在整個筆尖上盡速塗抹整體。若要塗很大的範圍，須順著木紋來塗，板的厚度部分或逆紋理等難塗的部分，要豎著拿筆以點叩方式來塗。注意別讓保護漆積疊在一個地方。

塗保護漆時令人困擾的是起泡的問題。用筆塗抹時若逆著木紋塗會立刻起泡，以海綿刷來塗抹也常會起泡。使用海綿刷塗抹時，一定要徹底擠乾水分後再去沾保護漆。若擠乾後仍然起泡，全部塗好後先閒置片刻，讓氣泡表面稍微變硬後，再順著木紋平行塗

抹來消除氣泡。總之，重點是要趁保護漆還沒開始變乾前就迅速消除氣泡。若以自然乾燥方式晾乾，等保護漆徹底乾燥後再重塗一次。塗兩層保護漆，器物才能持久耐用。若塗 4 ～ 5 次，將呈現不同的韻味。重複塗抹的話，在塗最後一次保護漆前，用 800 ～ 1000 號沾水的耐水細砂紙輕輕將整體打磨一次。大型器物不要一次就塗好幾遍保護漆，建議分成 2 ～ 3 天，一面晾乾，一面作業。（佐佐木）

Q56

半亮光、消光和亮光等保護漆該如何運用？除了作品風格，又該如何依用途選用呢？

A 保護漆分為「消光」、「半亮光」及「亮光」三種，類型不同，作品完成後也有所差異。一般作為著色劑或想表現鄉村風格時，適合使用消光保護漆，而華麗彩繪的作品，則適合使用半亮光或亮光型保護漆。

若依用途來考量，則分為壓克力樹脂類或聚氨酯（Polyurethane）類保護漆。通常我會使用 J.W.etc. 的 Right-Step Burnish 及 Athena 的 BB Medium Multicraft Burnish 等壓克力樹脂類保護漆，不過聚氨酯能在素材表面形成較硬的保護膜，不易刮傷又耐熱，適合用在家具、桌子、杯墊等。當然，因為它是水性的，用畢的筆用水清洗即可。聚氨酯類保護漆有：Athena 的 BB Medium、J.W.etc. 的聚氨酯保護漆，以及 Jo Sonja's 的聚氨酯保護漆等。各廠牌幾乎都同時產有消光、亮光和半亮光的產品。此外，戶外用種類中，有一種名為「戶外保護漆」的水性保護漆也很方便實用。（津田）

Q57

據說在戶外使用油性保護漆比較好，可是它適合用在壓克力顏料上嗎？

A 油性保護漆能用在壓克力顏料上，不過以壓克力彩繪的作品若用於戶外，建議使用水性的戶外保護漆會比較好處理。水性的保護漆氣味較淡，而且用過的筆也能用水清洗。（真渕）

半亮光戶外保護漆
（J.W.etc.）

亮光戶外保護漆
（J.W.etc.）

壓克力樹脂類
左／Right-Step Burnish
（J.W.etc.）
右／BB Medium Multicraft
Burnish（Athena）

聚氨酯類
左／聚氨酯保護漆
（Jo Sonja's）
右／聚氨酯保護漆
（J.W.etc.）

Q58

保護漆要怎樣才能塗得漂亮？

A 保護漆用滑行交叉筆法（如畫叉號般運筆）來塗抹，就會塗得很漂亮。不過，請在塗底色時就充分練習滑行交叉筆法，再正式進行作業。（肱黑）

滑行交叉筆法

❶ 在筆上沾上顏料，先斜向塗抹。

❷ 如畫叉號般，回筆從另一邊斜向塗抹。

❸ 重複❶、❷步驟，塗抹到沒有一絲遺漏。

Q59

重複塗抹保護漆時，筆該朝縱還是橫的方向好？

A 這一點並沒有特別的規則。我想是因人而異，只要最後塗得漂亮就好，不妨以自己順手的方式來塗。（大高）

Q60

要怎麼塗保護漆，作品完成後表面才會光亮平滑呢？

A 想讓作品表面光亮平滑，第一步要先確實、漂亮地處理素材，因此，請先仔細地砂磨和塗底漆。若想呈現光澤，保護漆可選用亮光或半亮光型，重複塗 4～5 次後，用砂紙輕輕打磨一次，再重複塗 2～3 次，作品完成後就會非常平滑光亮。（真渕）

Q61

該怎樣塗保護漆才不會結塊、殘留筆跡、變得白濁、顏色不均或殘留泡沫呢？

A 不論用毛刷或海綿刷，漂亮塗抹保護漆的訣竅都一樣。首先，為了不起泡，將筆輕輕地浸入保護漆中，稍微停留一下讓它吸取塗料。拿起筆時稍微刮除多餘的保護漆，在畫面上來回塗抹 2～3 次（不要塗太多次）。每次移往其他地方，筆都要沾足保護漆，再迅速地塗抹。塗好後盡量讓它自然晾乾，最好不要使用吹風機。（栗山）

❶ 為避免起泡，輕輕地將筆浸入保護漆中。　❷ 刮除多餘的保護漆。　❸ 塗抹時來回 1～2 次。　完成

※ 使用消光型保護漆時，沉在底部的成分可能是造成漆料結塊或白濁的原因，所以使用前先慢慢地轉動容器，或是為避免起泡，將筆多次上下拿起，輕輕浸入混拌。

Q62

上保護漆之後，要是又想補畫該怎麼辦？

A 將想補畫的部分用細砂紙輕輕打磨（為了讓顏料附著得更好），畫好後再噴一次噴霧式保護漆，之後整體再上一次保護漆。（真渕）

Q63

保護漆要重複塗幾次才恰當？此外，在什麼情況下要用砂紙打磨？

A 最後的保護漆塗 2 次就行了。不過根據不同個案，有的可能要塗 5～10 次。只塗 2 次的話就不需要砂磨，但如果要重複塗 2 次以上，其間得用砂紙打磨，以便消除筆跡，讓塗料定著得更好。（栗山）

Q64

保護漆至少要塗幾次？可以一天塗好幾次嗎？

A 保護漆是為了保護作品而塗，通常塗 3～5 次就夠了。若想重複塗更多次，出現的不均勻筆觸可用濕式砂磨法打磨，這樣完成的作品另有一番風味。

保護漆的乾燥時間一般是 15～30 分鐘，不過如果只有表面乾而裡面沒乾，往往會造成龜裂情形。為了避免這種情況發生，在晴朗的白天，基本上可以一天塗 2 次。我覺得使用 1 吋大小的平筆來塗最合適，大於 1 吋的筆，筆端部分有時會留下不均的筆跡。各廠商都有生產各式保護漆專用筆，請依照自己的喜好，選用順手好用的筆。（大高）

1 吋筆（實物原寸）

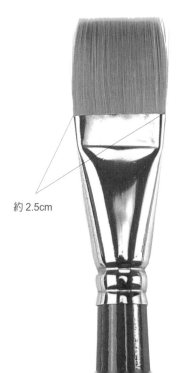

約 2.5cm

Q65

塗保護漆後，竟然發生白濁的現象。

A 發生這種現象可能是因為：筆髒、保護漆太舊已變得濃稠，或是塗得太厚等。避免的方法有：輕輕地充分混合漆料（尤其是半亮光和消光類），讓漆料沒有泡沫後再塗；使用乾淨的筆均勻地塗抹，同時盡量不要來回塗抹；放置太久的舊漆料會變得濃稠，甚至變質，所以最好不要用。（大高）

上保護漆後，有時會發生白濁現象，尤其是使用半亮光和消光類的保護漆。因此使用前請輕輕轉動容器，讓漆料混合。

Q66

重複塗 2 次時，第 1 次塗的保護漆就會剝落。請問該如何避免這種情況？發生此情況時，又該如何補救？

A 這種情況通常是因為最初上的保護漆還沒完全乾。保護漆一定要完全乾了之後，上面才可以再重複塗一層。掉漆變斑駁的部分，可以用砂紙輕輕打磨後，再重新上一次。請注意，打磨時不要磨到辛苦畫好的圖。（真渕）

Q67

在完全變乾的圖案上塗保護漆，顏料竟然滲染出來，要怎樣避免這種情況呢？

A 你該不會是用毛刷來塗油性保護漆吧？使用水性壓克力顏料彩繪時，通常也要使用水性保護漆。在水性顏料上用毛刷塗油性保護漆，顏料便會溶化滲染。如果一定要使用油性保護漆，請務必要用噴霧式的。（栗山）

Q68

顏料應該已經完全乾了，但用海綿刷上保護漆後，顏料竟然滲染出來，這時候該怎麼辦呢？

A 顏料如果完全乾燥了，應該是不會滲染，可是若採用薄塗法彩繪，又用海綿刷用力塗抹，顏料也許就會滲染出來。要是不放心，可以先用噴霧式保護漆保護，再用海綿刷或筆來上保護漆，或者只用噴霧式保護漆，保護漆不塗也沒關係。（真渕）

消光噴霧保護漆（Krylon）

Q69

最後我用半亮光或消光保護漆塗了 3～4 次，雖然已經充分乾燥，但表面還是黏黏地沾了許多塵屑。為什麼會這樣呢？

A 你雖然塗了 3～4 次，但每次筆上是不是都沾了大量的保護漆，塗得很厚呢？或者是每次都沒有完全乾燥？若是使用吹風機吹乾，表面看起來雖然乾了，但裡面可能還沒乾透。同樣的塗抹重複了 4 次，第 1 次的內側要相當長的時間才會乾透。

成功的保護漆塗抹法，通常是以含有少量水的筆沾取保護漆，讓保護漆均勻滲染後，再薄薄地塗抹。若如右圖般將作品打斜，保護漆還會流動的話，就表示塗太厚了。雖然是塗消光保護漆，但這樣重複塗 2、3 次還是會泛光，所以只要塗到呈現喜歡的光澤度即可，切勿過度塗抹。這樣不但乾得快，也不易產生不勻的筆痕。Athena 公司的 BB Medium 保護漆比較濃，建議加入適量的水會比較容易使用。（津田）

> 保護漆會流下就是太多了！

塗保護漆的訣竅

❶ 用含水的筆沾取保護漆，讓它均勻地滲染。

❷ 用紙巾擦除多餘的水分。

❸ 塗抹。乾了之後重複同樣的塗抹。

Q70

附蓋的作品上了保護漆後，蓋子和主體經常會沾黏在一起，而且塗了富光澤的保護漆後，保護漆會如網眼般聚攏。為何會這樣呢？

A 有的保護漆是進口產品，製造商都不一樣，有的確實會發黏，所以必須多方嘗試。此外，儘管原因不明，有的保護漆的確會出現積聚變凹凸的情形，若遇到這種情況，也只能等它乾了之後再用砂紙磨平。不過如果再次在上面塗抹，可能也會發生相同的情況，要是這樣就沒辦法解決了。我建議使用 Hamanaka 的水性保護漆，塗抹後會很乾燥光滑。（栗山）

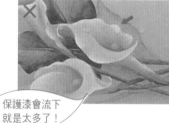

有光澤水性壓克力保護漆（Hamanaka）

無光澤水性壓克力保護漆（Hamanaka）

彩繪技法

Q71

怎樣才能塗出漂亮的單色呢？

A 雖然只是塗單一的顏色，但也不是隨便就能塗得漂亮。若是塗繪葉片，可運用一筆畫法來上色。

想確實塗滿顏色完全覆蓋住底色時，至少要塗2次比較好。上第2次色時，必須等第1次的顏色確實乾了之後再塗繪。

第2次也和第1次一樣，以一筆畫法的要領來上色。（野村）

※ 塗繪葉片時

① 以單色塗葉片時，可採用 C 筆法，一次塗一半。一面塗色，一面以筆鋒來描繪輪廓，最後將筆縱向下滑。

② 剩下的一半也以同樣方式塗繪。第1次塗單色結束後，即使顏色不均也無妨。

③ 讓顏料充分晾乾，而不要只是「應該乾了」！用吹風機的話，要確實散熱和第1次塗繪的要領一樣，進行第2次塗繪。第1次的顏料確實乾了之後再塗，只進行2次的塗單色作業，就能畫出飽滿的顏色。

★不是塗抹上色，而是以一筆畫法來上色。
★第1次塗單色完成後，塗第2次時，顏料要確實吹乾、散熱後再塗。
★塗稍微大一點的面積時宜用平筆，圓形圖案（果實或眼睛等）則用圓筆或橢圓筆。

Q72

塗單色時，每次重疊塗色都會超出輪廓。請問有沒有不畫出線外的塗繪訣竅？

A 塗單色時，每次重複塗繪，顏料都會超出輪廓線，往往會越塗越大。若有這種情況，請檢查筆上是否沾很多顏料，第一次就塗得很厚呢？筆上沾大量顏料沿著輪廓塗色時，只要稍加壓下，筆毛就會散開，使顏料塗出輪廓。我會用水稍微稀釋顏料，筆上只沾少量顏料，重複多塗幾次來上色。塗大面積時，我會在顏料中加入少量的 Jo Sonja's 透明隔離劑取代水，同樣重複塗數次。這時要注意筆上別沾太多顏料。用此方法重複塗色，能夠避免塗單色的面變得凹凸不平，或是畫得超出輪廓。儘管如此，若顏料依然塗出輪廓線時，就趁顏料還濕時，用乾淨的筆沾水從外側擦除。（津田）

※ 塗單色的注意重點

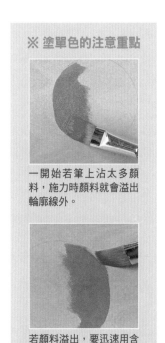

一開始若筆上沾太多顏料，施力時顏料就會溢出輪廓線外。

若顏料溢出，要迅速用含水的筆擦除。

① 用適度含水的筆沾取顏料。

② 筆放在紙巾上，將顏料調整適量。

③ 第1次先薄塗，大概是能透見木紋的濃度。

④ 重複塗2～3次後，就能塗出漂亮的底色。

Q73

如何以薄塗法在大面積上均勻地上色呢？

Ａ 首先說明錯誤的作法。在已乾燥的素材面上，不可貿然進行薄塗法。此外，從這一端塗到另一端時，手不可中途離開畫面。如果想要邊閒聊邊悠閒上色，重複塗繪時就會變得不均勻。想在大面積上以薄塗法成功上色時，可用海綿刷等畫具先將畫面塗濕，讓水分滲入木料中，如此就能防止顏料滲入素材裡。塗的時候要一氣呵成，中途不可停筆，作業時動作要快。在大面積上以薄塗法上色時，建議使用沾濕的海綿刷。（熊谷）

※請勿在已乾的畫面上貿然採用薄塗法，還未塗到另一端時也不可中途離手。

重複塗抹也會顏色不均。

先塗濕畫面，再一口氣從這一端塗至另一端。

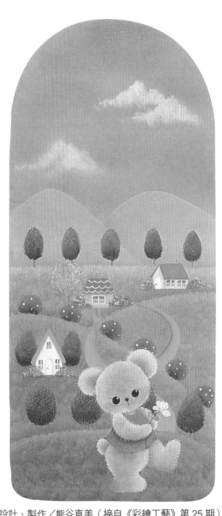

設計、製作／熊谷直美（摘自《彩繪工藝》第 25 期）

Q74

我無法漂亮地薄塗顏色，請教顏料和水的比例，以及漂亮塗繪的要領。

Ａ 顏料和水的比例是根據薄塗時的濃度而定，有時只用水中染色般的稀薄度，乾了之後幾乎看不出來的顏色來塗。但不論使用哪種濃度的顏料，筆上若沾太多顏料，水就會聚積一處，乾了之後自然會不均勻。

訣竅是，選用一筆畫法所用的大筆來塗繪，且同一個地方不要重複塗抹多次。此外，筆上沾了顏料後，先用紙巾輕輕擦除水分，水分要調整到差不多一筆就能畫完的分量。在正式畫之前，不妨先在別的地方試畫看看。

採用薄塗法時，顏料的附著力一定比較差，所以用軟橡皮擦擦除轉印線時，顏料往往也會被擦掉。可以直接彩繪當然很理想，但如果需要轉印底圖時，最好描得稍微大一點，實際塗繪時注意盡量不要超出轉印線。（佐佐木）

漸層法

Q75

怎樣才能畫出自然的漸層色呢？

A 先仔細地塗底色，再以單邊漸層法畫出漸層色。有用水或緩乾劑兩種方法，兩者的作法幾乎一樣。這裡以天空為例，分別介紹兩種畫法。（丸山）

※ 天空的漸層色

使用水

❶ 在想畫漸層色的部分塗上水。若是描繪風景的背景等，要以和木紋呈平行方向來上色，這樣就算塗不均勻，也會因為木紋的關係而不會顯得不自然。

❷ 用紙巾或乾筆擦除多餘的水分。

❸ 將作為底色的顏料加水稀釋，依個人喜好來調整濃度。

❹ 用紙巾吸除多餘的顏料。

❺ 以極淡的顏色來塗底色，才能不殘留筆跡漂亮地塗繪。若沒有好好吸除水分，便會殘留筆跡。

×

※ 筆上含有太多顏料的話，顏料會積在停筆處。

❻ 以依❸、❹步驟調整好的筆，重複塗繪直到呈現自己喜歡的底色為止。這時，也可以大膽地讓顏料塗布不均，使底色多些風貌。

❼ 待顏料完全乾了之後，以單邊漸層法塗色。想在大面積上暈色時，一面慢慢地挪位畫單邊漸層，一面重疊塗色。

❽ 最後把雲畫上去，就完成天空的背景。

※ 如果底色不採用薄塗法，而用塗單色的畫法，就無法生動地呈現天空的景致。

使用緩乾劑

以緩乾劑取代水，能夠延緩顏料乾燥的時間，而且它能多次重複塗繪，比用水更容易畫出漂亮的漸層色，建議初學者採用此法。為了發揮緩乾劑的效果，可以讓顏料暫放一會兒，直到融化變柔軟為止。不過，閒置太久顏料會褪色，可以在恰當的時間點用吹風機吹乾顏料定色。

❶ 充分擦乾筆上的水分，在想畫漸層色的部分，薄薄地塗一層緩乾劑，若塗得太多，可用乾筆擦掉。

❷ 用少量的緩乾劑稀釋顏料後塗繪上去。緩乾劑加入後顏料乾得慢，因此可以重複修改直到滿意為止。

❸ 徹底乾燥後，以單邊漸層法塗繪即完成。

Q76

請問重疊塗不同的顏色，要怎麼畫出漂亮的漸層色？

A 運用透明隔離劑，很容易就能讓顏色邊界呈現漂亮的漸層色。（丸山）

透明隔離劑
（Jo Sonja's）

❶ 依照左頁「使用緩乾劑」的訣竅，在上下方以單邊漸層法畫漸層色。

❷ 在想重疊顏色的部分，塗上透明隔離劑。

❸ 用吹風機將透明隔離劑徹底吹乾，使它在顏料上形成一層保護膜。

❹ 在上面以單邊漸層法再塗上喜歡的顏色（圖中是從下方畫黃色），就不會發生顏色混雜或界線分明的情形。

※ 想在原本塗的顏色上，直接混入後面的顏色畫漸層色時，不要塗透明隔離劑，直接重疊上色（左圖是沒塗透明隔離劑的情形。右圖是塗了透明隔離劑乾燥之後再重疊上色的情形）

Q77

要如何以點畫法畫出自然的漸層色？

A 塗好底色後，用型染筆沾上底色和亮點色，或是底色和陰影色2種顏色來點畫。這樣畫的話，顏色的邊界能暈色，呈現出自然的漸層色。（丸山）

※ 茂密樹叢的畫法

❶ 用型染筆沾取基本的顏色，以輕輕點叩的方式來點畫繁茂的樹形。

❷ 沾有底色的筆無須清洗，直接一側沾底色，另一側沾上亮點色。

❸ 在明亮部分畫入亮點色。

❹ 在❸的內側，邊挪位邊點畫，讓中間的顏色重疊，便能呈現自然的漸層色。

❺ 陰影也是以相同的要領來畫。在筆的一側沾上底色，另一側沾上陰影色，進行點畫。

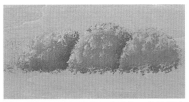

❻ 在樹木重疊部位畫上陰影後，作品即完成。

單邊漸層法

Q78

請問如何以單邊漸層法畫出漂亮的漸層色？

A 要事先在調色紙上好好地調出漸層色後再塗繪。在塗繪時才要盤算要怎麼畫，常是畫失敗的原因。請試著照右列步驟來描繪。（野村）

❶ 讓平筆吸水。但是別用能沾濕筆桿般的大量水來浸泡。浸泡高度只要到金屬套管的一半即可。

❷ 將筆的兩面在紙巾上按壓，吸除多餘的水分。

❸ 在筆的側面沾取大片的顏料。

※ 只在筆的邊角沾取顏料，分量會不夠

❹ 將❸的筆放在調色紙上相同地方，依序將平筆兩側各翻面塗繪，上下各來回塗 1 次，顏料像圖示般積聚在邊緣也沒關係。

❺ 來回再塗數次後，將筆上下來回塗繪，且稍微往沒沾附顏料的那側挪動，讓顏色暈染開來。

❻ 雖然多少有些差異，但上下重複來回塗抹大約 3～4 次，就能像圖中那樣形成自然的單邊漸層。

❼ 筆在剛畫完❻時，顏料雖然會積聚在邊緣，但這樣才能畫出濃淡清楚的單邊漸層。這樣的筆才可以開始實際塗繪。

❽ 以❼的筆畫 C 筆法，就可以畫成像圖中那樣。

Q79

寬的單邊漸層總是畫不好，請問有什麼祕訣嗎？

A 首先，請選用 18～26 號大小的平筆。約 1/3 筆寬上沾上顏料，在調色紙上確實按壓，直到顏料抵達金屬套管，讓顏色暈開來。之後，筆要慢慢移往沾顏色那側，一面暈染，讓筆上有顏色的部分變寬。塗繪素材時，沒沾顏料的那側，一定要用手指夾住筆毛捏一下，擠除多餘的水分，再以不施力的方式來運筆。我想最好多加練習，之後便能憑經驗掌握。（岸本）

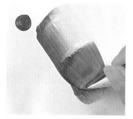
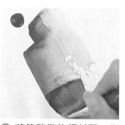

❶ 在沾濕的筆上約 1/3 寬度的位置，沾上顏料。

❷ 按壓筆直到抵到金屬套管，讓顏料混合。

❸ 將筆稍微往顏料那一側移動，一面讓顏料暈開。

❹ 用手將沒沾顏料的那一側的水分擠除。

❺ 不要用力，輕輕地塗繪。

Q80

該如何畫出比筆寬更寬的單邊漸層色呢？

A 先在要彩繪的範圍中薄塗上水，筆盡量橫拿，一面慢慢移動約筆寬 1/3 的距離，一面從最濃的部分開始擴大畫單邊漸層。筆觸的邊界幾乎都會被水暈染開來，但是邊界若是太明顯，稍待一下可用迷你腮紅筆輕輕點叩，讓顏料暈染。使用緩乾劑時，若沒徹底晾乾，顏料可能會在重複塗抹緩乾劑時溶出來。（湯口）

❶ 在要畫漸層色的部分塗水，一面移動約筆寬 1/3 的距離，一面重疊畫單邊漸層。

❷ 用腮紅筆將不均勻或筆跡明顯的部分暈染開來。

❸ 邊界若是太明顯，可以用含水的筆擦除。

Q81

在畫稍微長的陰影時會畫歪，而且中途停筆也會留下筆跡，實在很傷腦筋。要怎樣才能畫出漂亮的陰影呢？

A 在畫單邊漸層之前，請用另一枝稍大的筆將該區塊稍微塗濕（斜拿素材時，要是有水流下，就表示太溼了）。趁水分快乾之前，像是將整體都塗濕般地畫單邊漸層，這樣即使中途停筆，筆跡也會稍微暈染而變得模糊。在顏料乾燥之前，再用腮紅筆或前端散開的筆，在介意的筆跡處輕輕點叩，讓它變得比較不明顯。如果水已經乾了，可以重新再塗濕，再繼續畫單邊漸層。雖然這樣很費時，但可以慢慢地把長陰影畫好。

若線條畫歪了，趁最初塗濕的水還沒乾，可以多次修正。如果塗出範圍，也可以趁顏料還沒乾，用沾了清水的筆擦除。（佐佐木）

延長單邊漸層

❶ 在塗濕的畫面上畫單邊漸層，即使中途停筆，尾端也要讓顏色變模糊，這樣顏色的邊界才容易銜接起來。

❷ 用腮紅筆將邊界再次暈染。

❸ 充分晾乾。

❹ 重新塗濕畫面，繼續畫單邊漸層。

擦除滲出的顏料

❶ 葉片重疊的陰影等細節部分，可以事先將周圍塗濕，像是讓顏色滲出般塗繪，之後再擦掉局部顏料，這樣比較容易塗繪。

❷ 即使塗得超出範圍，範圍之外若有塗濕，可以用沾了清水的筆擦除滲出的顏料，讓顏料畫得剛剛好。

雙邊漸層法

Q82

雙邊漸層的顏色都無法漂亮地混合暈染。

A 雙邊漸層法是在筆的兩個邊角沾取 2 種不同的顏色，在筆上讓顏料的邊界相互暈染，用一枝筆同時畫出 2 種漸層色。

之所以無法漂亮暈染，是因為筆上沾的 2 色顏料在調色紙上互相暈染時，雖然筆已經左右移動地調色，但因為左右運筆的幅度不夠，顏色無法充分混合。此外，也可能是顏料或水不夠的緣故。

解決的辦法是，在調色紙上左右來回調色時，幅度要再寬一點。此外，筆要沾取足夠的水和顏料也很重要。一旦掌握如何調整水分後，便能畫出漂亮的暈色。市面上有售能讓筆滑順且容易混色的底劑，初學者可以試試看。（大高）

A Color Float 混色劑
（Delta）
大約在 30cc 的水中加入
1 滴，顏色更容易混合。

混色的寬度太窄，顏料無法擴及筆的中央。

※ 試畫看看，發現顏色無法擴及正中央。

※ 水或顏料若沾得不夠，筆會顯得略微乾澀，無法滑順混色。

水和顏料的分量已調整到能夠滑順塗繪。

Q83

總是畫不出筆法玫瑰（Stroke Rose）漂亮混色的雙邊漸層。有時中央能透見底色，有時缺乏漸層感，有什麼祕竅呢？

A 雙邊漸層法和單邊漸層法常常被當成同一種技法，但它們其實是截然不同的。單邊漸層法是暈染，而雙邊漸層法則類似塗單色。筆先在調色紙上調出漂亮的漸層色後，再小心地塗繪，就能畫出漂亮的筆法玫瑰。以下將介紹雙邊漸層的基本塗法。（岸本）

❶ 在平筆的兩側邊角沾上足量的顏料。

❷ 在調色紙上不施力地輕輕混色。

❸ 筆稍微往左右移動，一面混色。

❹ 將筆翻面，筆的裡側也同樣做混色。

❺ 若筆上的顏料已經均勻暈染，可以開始輕輕地塗繪。

這是以雙邊漸層法描繪的玫瑰花蕾。

背對背畫法

Q84

該怎麼用背對背畫法在緞帶上畫出自然的亮點呢？

Ａ 讓顏料側背對背地畫單邊漸層，就是背對背的畫法，適合用來畫緞帶上隆起的反光。畫好後再用腮紅筆暈染，就能製造出自然的光澤（沖）。

❶ 在背對背畫法的部分塗上緩乾劑。讓緩乾劑超出緞帶，上下左右都塗得寬一點，才能畫出漂亮的光澤。

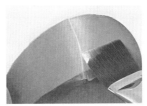
❷ 在塗了緩乾劑的部分，讓顏料側背對背地畫入單邊漸層。不要只畫一次，重複多畫幾次才能呈現自然的暈色。

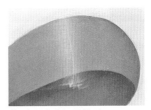
❸ 背對背畫好的情形。

❹ 用腮紅筆以左右輕觸方式將顏色暈染開來。若用力壓塗，之前塗的顏色會被抹掉。

❺ 用含水的棉花棒，擦除溢出的顏色。

完成。

陰影、亮點

Q85

畫陰影時，總是無法一次就畫好，該怎麼辦？

Ａ 我想不需要一次就畫好。單邊漸層畫出來的顏色也許會比較淡，可以等顏料乾了後再重複塗繪。若一次就塗上深濃的顏色，不但無法修正，之後再重複塗繪的效果也會減半。淺色陰影多塗幾次，雖然會比較花時間，可是完成後應該會更漂亮。此外，重複塗繪時，微妙地畫入同色系的深色或互補色等，完成的作品會更有層次。別執著於想要一次就畫好！（岸本）。

Q86

怎樣才能畫出自然的陰影？

Ａ 單邊漸層的畫法其實很簡單。想在較寬的部分畫入陰影時，不要一口氣畫入，請依以下步驟來描繪。（野村）

※ 葉子的陰影

❶ 在葉脈和葉柄端的單側，以單邊漸層法畫上陰影。

❷ 像是要填滿2個單邊漸層邊緣線圍住的部分（斜線處）一樣，再斜向重疊畫單邊漸層。

❸ 另一側的葉柄端也和❶一樣，以相同的訣竅畫上陰影。

※ 單邊漸層若沒畫出漂亮的漸層色，就會變成這種線狀的陰影，請務必注意！

Q87

花瓣重疊形成的陰影，我用單邊漸層法老是畫不好。

A 別想一次就畫好陰影，一處一處慢慢來吧。此外，先將顏料塗到輪廓線外，之後再擦掉。先在預定上顏料的部分塗水。不必配合輪廓線停筆，讓一筆畫法稍微畫出輪廓一點，再立刻用筆將超出的顏料擦掉。晾乾後，同樣以單邊漸層法，在反面側畫入陰影。（湯口）

① 在超出輪廓線的部分塗水，在單側以單邊漸層法畫入陰影。

② 用沾了乾淨水的筆，擦掉超出輪廓的顏料。

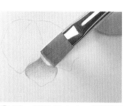

③ 另一側也塗上水，再以單邊漸層法畫入陰影。

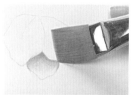

④ 用沾了乾淨水的筆，擦掉超出輪廓的顏料。

在預定超出輪廓線的部分塗上水。

Q88

繁花盛開的畫面，在花瓣重疊處畫入陰影或亮點時，總是不知該怎麼畫才好。

A 圖片中若沒有特別明亮的地方時，可想像光線從上往下照射，依此來判斷陰影的位置。先考慮表面沒有陰影的那些花的陰影。基本上，一朵花需要在花瓣輪廓線外側、重疊的下面部分，以及花蕊周圍等處畫上陰影，而無花蕊時，若有花心或花瓣翻摺部分，也要在其外側和內側畫上陰影。

其次，從上方算來第2層的花，也要同樣地畫上陰影，同時和最上方的花重疊的部分，要沿著輪廓畫入陰影。由於各處的陰影又會重疊，所以自然會形成較深和較淡的陰影，在陰影重疊部分，用更深一級的暗色畫入陰影後，便能清楚地強調陰影。

基本上，亮點和陰影要背對背地畫入，但下方的花要選擇在沒有陰影的部分畫入。畫亮點時，要淡化單邊漸層的開端和結束，注意切勿留下筆跡。中間顏色要畫得特別鮮明，以強調明亮感，之後再畫入細節即可完成。（佐佐木）

① 在花瓣重疊部分的輪廓線外側，以單邊漸層法畫入陰影。

② 在向外側翻摺部分的外側和內側、花蕊周圍等處，畫入陰影。最上方的花朵上也畫入陰影。

③ 在陰影重疊部分，用更深一級的顏色畫入陰影，加以強調。

④ 以單邊漸層法畫入亮點。

⑤ 描繪細部即完成。

Q89

我想呈現緞帶蝴蝶結的光澤感，該怎麼畫呢？

A 在蝴蝶結的隆起處，以背對背畫法畫出亮點。若想顯得生動自然，須注意底色和亮點的顏色不能差距過大。例如，在淡桃紅的蝴蝶結上，白色的亮點感覺很漂亮，可是在深桃紅上，用白色畫單邊漸層就顯得不自然。所以在深桃紅色上，可用底色混入 1/3 的白色來畫亮點。或許你覺得顏色太暗，但實際畫上去後，就會覺得滿亮的。

在寬的蝴蝶結上再多混入一點白色，在最明亮的部分，以背對背畫法重疊畫入窄幅的亮點，這樣就能自然地強調出高光的明暗感。塗繪前先用水把畫面塗濕，以背對背畫法畫入亮點後，再用腮紅筆輕刷使顏色均勻暈染，以呈現緞帶的光澤感。（佐佐木）

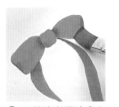 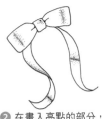 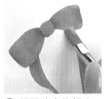 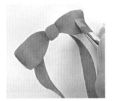

❶ 以單邊漸層法畫入陰影。

❷ 在畫入亮點的部分，用乾淨的水塗濕。

❸ 想要塗亮的部分，用單邊漸層法畫入亮點。

❹ 將筆翻面，和❸背對背，以單邊漸層法畫上亮點。

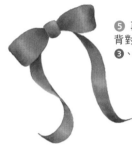

❺ 再多加點白色，以背對背畫法，疊畫上比❸、❹步驟更窄的亮點。

型染筆

Q90

水果的亮點該怎麼畫？

A 水果等物的亮點，要畫在距離輪廓稍遠的位置，這樣才容易呈現圓形鼓起的感覺。簡單畫入亮點的方法中，有一種乾筆法。和單邊漸層不同，雖然畫入相當明亮的顏色也沒關係，不過若太亮的話會顯得不自然，所以請視情況降低顏色的亮度來畫入亮點。（佐佐木）

❶ 在型染筆上沾取亮點的顏色，在調色紙上充分暈染後，用紙巾擦到幾乎沒附著顏色的狀態。

❷ 輕刷亮點的部分。一開始只要畫上些微顏色。

❸ 再慢慢地施力，多刷一點顏色上去，直到中央部分呈現適當的明亮度。這時顏色呈現粉狀的感覺。

❹ 櫻桃或蘋果等富光澤的水果，在亮點上再用圓筆以乾筆法畫入色點，以呈現反光感。

淺色調

Q91

淺色調總是畫得像不均勻的色斑一樣。到底該怎麼畫呢？

A 淺色調是在明亮的部分畫上加了白色的顏色。例如在葉子的亮點部分，若能稍微畫上紅加白混合的淡粉紅色，綠葉會顯得更生動活潑。可是這個粉紅色如果太深，輪廓又畫得太清楚，就會變得像塗了濃妝的臉一樣，不是很容易表現。若太過度淡化顏色，又可能會因加水過多而造成暈染。不妨以薄施胭脂的心情來畫，用加了許多水稀釋好的顏料，以單邊漸層法來畫入淺色調。（津田）

沒畫淺色調的彩圖。在葉子部分加入淺色調。

❶ 用含水的平筆沾少量顏料，以單邊漸層的訣竅薄薄地塗上顏色。

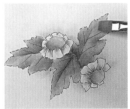

❷ 一面審視整體，一面均勻地在亮點部分畫入淺色調。

線條

Q92

我無法用線筆流暢地畫出螺旋等曲線，請問有什麼練習的方法嗎？

A 畫螺旋等曲線時，若用筆毛太長的長線筆來畫會有些困難。用線筆來畫螺旋線時，可用小指抵住畫面來固定手腕，配合運筆連手腕一起移動，就能畫出流暢的曲線。若只動筆尖來畫曲線，會使筆尖扭轉變歪，這樣曲線就不漂亮了。（熊谷）

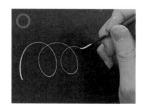

Q93

我畫不出漂亮的線條。畫細線時，怎麼畫都顯得很僵硬，我很想畫出流暢的線條……

A 不妨將顏料的濃度調淡一些。畫出漂亮線條的要訣是，顏料中加入水分後要充分混勻。因為水分能使顏料變稀，才容易延展描繪。不過，在筆上沾取大量顏料直接畫線時，只會畫出粗線條，所以要用紙巾將筆上的顏料稍微擦掉一點，調整顏料量，調順筆毛後再開始畫。此外，線筆適合畫短線條，可是要畫像植物藤蔓般的長線條時，最好使用長毛的長線筆。長線筆的筆毛較長，能吸取較多的顏料，而且畫的時候筆壓要輕。（津田）

❶ 將顏料稀釋成這樣的濃度，在筆上沾取大量顏料。

❷ 用紙巾擦除多餘的顏料。

❸ 筆勿施力，以小指支撐固定來畫。

一筆畫法

Q94

不管怎麼畫都畫不好一筆畫法。請教如何畫出漂亮的一筆畫法？

A 以下我將說明各種一筆畫法的重點。畫的時候若能一面留意、一面練習，就能漂亮地描繪。

一筆畫法進步的祕訣，在於不斷地練習。即使畫作品時也要詳加思考，例如以單色畫圓球狀時，周圍以 C 筆法描繪，畫葉片邊緣則以 S 筆法來畫，在作品的許多地方都看不出是用一筆畫法，但其實都隱藏其中。描繪時最好一邊思考哪裡要運用哪種一筆畫法，這樣才能快速進步。作畫時請養成這樣的習慣。（岸本）

> **畫一筆畫法前**
>
> ★在描繪一筆畫法之前，筆在調色紙上調理的情況，影響是否能畫得好。絕不可輕忽這個階段的作業！
>
> ★C 筆法和 S 筆法是因為外形類似英文字母的「C」和「S」而得名，不過，請勿勉強描繪 C 和 S 的形狀。
>
> ★以圓筆畫一筆畫法時，請經常思考哪裡該施力，哪裡該放鬆力道。
>
> ★以平筆畫一筆畫法，基本上是鋒口畫線法和粗線條平塗的變化運用，所以請先掌握這兩種畫法。此外，和用圓筆描繪不同，不論是畫粗或細的地方，平筆的施力方式都保持不變。形狀之所以不同，是因為運筆方向有所改變。

鋒口畫線法　　粗線條平塗

圓筆的逗點筆法

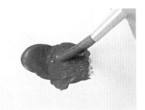

❶ 在筆上充分沾上顏料。有些人只在表面沾了顏料，其實筆毛裡面也要沾滿顏料，否則筆壓下散開時，就會出現飛白。

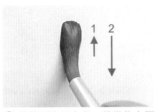

❷ 筆放到畫面上後，稍微往上挪動再開始畫一筆畫法。往上挪的動作能將前端部分修整得更漂亮。起畫處也是筆壓最重的部分。

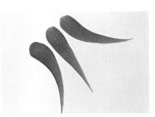

❸ 稍微放掉力道，一面慢慢地向下提筆，一面修整形狀。

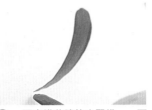

❹ 一面意識著讓筆尖聚攏，一面畫到最後。

❺ 接近逗號的尾端，運筆太快或太早提筆，畫好後就會變得歪斜分岔。

❻ 以一筆畫法來畫反方向的弧線時，起畫處的畫法一樣，之後再漸漸地放鬆力道，筆尖聚攏時完成描繪。

反向描繪

慣用右手的人，以縱向來畫向右彎的逗號會有點難畫，可以將畫面調成像在畫橫向的逗號般，這樣手臂能自由活動，會比較好畫。慣用左手的人方向則相反。

變化型

調整放鬆力道的時間，能夠畫出各種長度的逗點筆法。

圓筆的 C 筆法

❶ 從放在調色紙上的顏料中，沾取充分的顏料。

❷ 在調色紙上轉動筆，將筆尖調整變尖。

❸ 從想畫部分更前面一點的位置慢慢地下筆（如飛機著陸般的感覺），從細線開始畫起。

❹ 在最彎的部分力道最大，一面將筆壓開，一面慢慢地施加壓力。

❺ 漸漸地放鬆力道並慢慢地提筆，筆尖聚攏時完成描繪。描繪反方向的 C 筆法時，將素材轉成容易畫的角度後再畫。

變化型

透過改變最用力的部分（起畫處立刻用力，或是畫一會兒再用力），能畫出各種大小的 C 筆法。

45

圓筆的 S 筆法

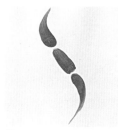 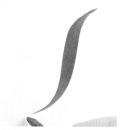

❶ S 筆法可以想像分成 3 個部分來畫。

❷ 起畫時和 C 筆法一樣。

❸ 畫好步驟❶的最初部分後，直接壓開筆毛，筆直地延續畫下去（粗線條平塗）。

❹ 粗線條平塗結束後，若畫到要轉向的地方，將筆豎起改變方向來畫。

❺ 一面慢慢地提筆，一面畫出最後的形狀。

反向描繪
慣用右手的人畫反方向的 S 筆法時，因為縱向很難畫，可以將畫面放成橫向來畫。

變化型
畫面的方向不變動，朝不同方向畫 S 筆法，就能畫出這樣的圖案。

平筆的逗點筆法

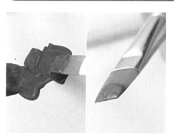

✕

❶ 在筆的表裡兩面沾上顏料，在調色紙上將筆端調整成又薄又平的直線狀（鋒口畫線法）。

❷ 以鋒口畫線法起畫，再畫粗線條平塗。

❸ 畫到圓弧部分，改為斜向運筆。別放鬆力道，以相同的筆壓描繪。

❹ 畫好線條，且筆尖成為鋒口畫線法狀態（一直線）的話，提筆。

※ 最後再次施力（右）或放鬆力道（左），提筆處會變得散亂。

 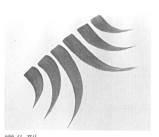

反向描繪
慣用右手的人畫反方向的一筆畫法時，改以橫向來畫，這樣手臂能夠自由活動，比較好畫。

變化型
改變粗線條平塗部分的長度，能夠畫出各種長度的逗點筆法。

沾顏料的方法和筆的整理法都和逗點筆法一樣。

❶ 以鋒口畫線法的要領，斜向下筆開始描繪。

❷ 最粗的部分用全部的筆寬來畫。

❸ 筆向右斜，線條和筆尖變成鋒口畫線法（一直線）時就提筆。步驟❶～❸不論畫到哪裡，都保持一定力道。

變化型
改變筆斜向運筆的長度，能畫出各種大小的 C 筆法。要畫反方向的 C 筆法時，可以將畫面擺放成容易畫的角度。

沾顏料的方法和筆的整理法都和逗點筆法一樣。

❶ S 筆法可以想像分成 3 個部分來畫。

❷ 以鋒口畫線法的要領，斜向往下開始描繪（起筆處和 C 筆法的要領一樣）。

❸ 畫好步驟❶的最初部分後，直接開始畫粗線條平塗。

❹ 粗線條平塗結束後，改變運筆的方向。

❺ 已畫的線條和筆尖變成鋒口畫線法（一直線）時就提筆。

反向描繪
慣用右手的人畫反方向的 S 筆法時，若縱向來畫較困難，可以改成橫向來畫。

變化型
改變粗線條平塗部分的長度，能畫出各種大小的 S 筆法。

上圖是組合一筆畫法設計成的稻穗。利用一筆畫法一下子就能畫好。

Q95

用一筆畫法畫長線和圓弧時，筆毛一扭轉，線條中便會出現飛白情況，畫得不漂亮。有沒有描繪的訣竅呢？

A 這個問題我以描線的情況來回答。描線時主要是使用線筆，不過以一筆畫法畫長線時，最好使用能沾取較多顏料的長線筆。若使用顏料直接畫，容易產生飛白情況，可以加水或是能增進顏料延展性的專用稀釋液（助流劑〔Jo Sonja's〕、緩乾劑〔Sun-K Original〕等底劑）。我通常是用水（因為在手邊方便使用）。

此外，根據一筆畫法的形狀，拿筆的方式也不太一樣。畫曲線時，筆盡量和素材保持垂直，這樣筆尖能隨意朝任何方向；畫直線、C筆法、逗點筆法、S筆法之類的一筆畫法時，以一般握鉛筆的方式來畫也無妨。一筆畫法若要畫得很長，常會不自覺地越畫越快，但請慢慢運筆，描繪的同時確認顏料是否附著。（岸本）

筆的握法

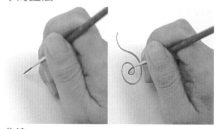

曲線
和畫面保持垂直握筆，用小指頭等支撐固定來描繪。

直線
以握鉛筆的方式向面前畫線。

Q96

逗點筆法畫到最後線條都會分岔，無法畫出漂亮的尖端。有什麼描繪的訣竅嗎？

A 你是用已經分岔散開的筆來畫嗎？筆也有一定的壽命。如果逗點筆法最後筆不漂亮，不妨換枝新筆試試。可是，如果換了新筆最後線條還是會分岔，那麼，畫的時候請注意下述的情況。最後提筆時，請仔細盯著筆尖，再慢慢地提筆，或者試著改變一筆畫法的方向，練習以斜向或橫向來畫。

一開始描繪時若畫不圓，可將壓在畫面上的筆，稍微往上回提一點後，再往下壓繼續畫。（大高）

用筆端分岔的筆畫到最後，線條也會分岔。

改變一筆畫法的方向和調整筆尖後來畫。

開始描繪時，先稍微回筆，前端才會呈現漂亮的圓潤感。

Q97

淚滴筆法顏色畫得太淡，但畫第2次的話又會失敗。

A 用油畫顏料畫淚滴圖案時，如果第1次顏色畫得太淡，不可以再畫第2次。重點是請適度斟酌油畫顏料和亞麻子油（稀釋液）的濃度。顏料若呈半透明表示稀釋得太淡，若不能混色的話，表示濃度太高，請務必注意。畫圓形時，在線筆上沾取充分的顏料，像是下壓筆腹般來施加筆壓來描繪。（小島）

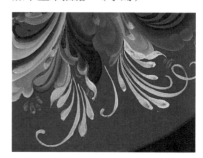

Q98

請教如何畫乾筆法。關於筆、顏料分量、水的分量及訣竅等各方面，我都不太瞭解。

A 我是使用馬毛製的日本型染筆來畫。這種筆的筆毛很柔軟，能將顏料塗擦成細粉狀。從瓶中取出顏料後，用筆桿等將顏料抹開，用筆沾取極少的量，在調色紙上調勻。讓筆毛全沾上細粉狀的顏料後，再輕刷畫面。第一次不要刷上太明顯的顏色，重複 2～3 次後，就能呈現理想的狀態。因為想使用呈粉狀的顏料，所以顏料中不要加水，也別使用已結塊的顏料。沾太多顏料畫壞時，立刻在顏料上塗水，約等 10 秒後擦掉，就能徹底清除。（湯口）

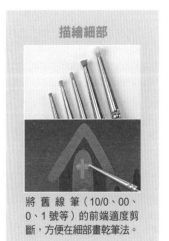

型染筆
在畫材店、工藝用品銀座美術用品店等地均可購得。

Q99

用乾筆法畫亮點時，白色總是畫得太深。

A 雖說亮點看起來是白色的，但你畫的時候也使用白色的嗎？不只是乾筆法，其他筆法畫亮點時，不一定只能用白色（White、Ivory 等）。底色較深時，在白色中加一點底色，就能呈現白色感。此外，若底色是綠色或褐色時，不可加入黃色系顏料，以免呈現青白色。（湯口）

Q100

我經常沾太多顏料，總畫不好乾筆法。該怎麼畫才好呢？

A 所謂的乾筆法，一般是指不用水來畫，不過，我即使採用乾筆法，也會用筆沾取充分的水和顏料，之後用紙巾確實擦除表面的顏料後再畫。（青山）

❶ 將乾擦筆（型染筆的筆尖呈圓形的筆）確實泡水直到毛根都浸濕，用紙巾仔細擦除水分（是為了不傷筆）。

❷ 讓筆充分吸入顏料。之後，用紙巾充分擦除顏料。

❸ 圖中是用筆輕塗 5 次的情形，塗刷的顏色調整到這種程度。
※ 只刷 1 次無法上色，淡色要重複多塗幾次。

★垂直拿筆，從上方輕輕點叩，直到呈現喜歡的色調，讓中央濃一點，越往外側越淡，呈現輕柔的自然漸層感。

描繪細部

將舊線筆（10/0、00、0、1 號等）的前端適度剪斷，方便在細部畫乾筆法。

Q101

在大面積上畫乾筆法時，該怎麼畫？

A 使用毛尖受損、中央毛量較多的橢圓筆，每次畫都要充分擦除顏料，讓筆彷彿沒沾顏料般。在這裡，我以畫夜空的雲為例來說明。（青山）

左側是橫向（側面）來看的情形。如圖所示使用中央毛量較多的橢圓筆。

❶ 在橢圓筆上充分沾上顏料，之後充分擦乾。

❷ 顏料要擦到即使用筆塗擦，也不會立即顯色的程度。

❸ 一面將筆稍微斜拿，一面左右晃動塗擦上顏料。
※ 若塗不太上顏料也別著急，不要改變力道，以相同的筆壓繼續塗擦。

❹ 經過多次重複上色，漸漸會呈現淡淡的美麗輕柔雲彩。

★用金黃色顏料等加上圓點，能呈現夜空的氛圍。

Q102

我想使用乾筆法營造柔和、自然的氛圍。該怎麼畫？

A 不要馬上使用乾筆法，先畫一次單邊漸層，能呈現十分柔和的氛圍。在這裡我以雪的畫法為例來介紹。（青山）

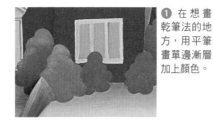

❶ 在想畫乾筆法的地方，用平筆畫單邊漸層加上顏色。

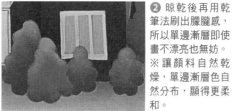

❷ 晾乾後再用乾筆法刷出朦朧感，所以單邊漸層即使畫不漂亮也無妨。
※ 讓顏料自然乾燥，單邊漸層色自然分布，顯得更柔和。

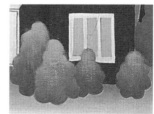

❸ 以 Q100 的要領，將沾了顏料的乾擦筆稍微傾斜，運筆塗擦暈色。

❹ 像這樣將顏料稍微畫出輪廓線，能營造出白雪覆蓋的氛圍。

在樹的尖端畫乾筆法

❶ 筆依照圖中箭號的角度來塗擦。畫單邊漸層。

❷ 如箭號所示的方向運筆，以乾筆法暈色。

若沒畫單邊漸層，上面只採用乾筆法，會呈現尖銳感，無法營造出柔和的氛圍。

在屋頂等細長的部分畫乾筆法

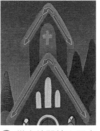

❶ 從尖端開始向下畫單邊漸層。

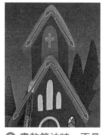

❷ 畫乾筆法時，不是用筆輕輕叩點，而是依箭頭方向運筆輕刷。

❸ 乾筆法畫得超出輪廓一點，較能呈現雪的柔和氛圍。

Q103

亮點以外的地方是否也可用乾筆法來畫？

A 運用 Q100 的要領，也可以用乾筆法來畫陰影，或是畫出復古風格的底色。（青山）

陰影

❶ 用斜筆，一面小幅度地晃筆，一面以乾筆法塗上陰影。

斜筆

❷ 乾筆法只塗一次無法上色，在大面積上一面慢慢塗擦暈染，一面上色。

復古風底色

❶ 使用不沾水的平刷。器物塗完底色後，用筆沾取和底色同色的顏料，以乾筆法畫滑行交叉筆法。

❷ 改變顏料的顏色，和❶的訣竅相同，以乾筆法輕輕地塗擦。

❸ 整體擦上筆跡即完成。

Q104

怎麼畫才不會殘留乾筆法的筆跡呢？

A 在筆上沾上顏料後，用乾紙巾充分擦除多餘的顏料後再塗繪。（栗山）

❶ 在乾筆上沾取顏料。

❷ 用紙巾充分擦除筆上的顏料，直到幾乎沒有沾附顏料。

❸ 在畫面上如輕掃般塗擦上顏料。

Q105

我用乾筆法雖能畫出飛白感，但卻會殘留筆跡。

A 用言語來形容的話，就是以「斬斷風一般」的感覺來畫，但仍然要多畫多練習。（肱黑）

❶ 在沾濕的筆上充分沾上顏料。

❷ 用筆尖如掠過一般迅速掃過畫面。

※ 之所以稱為乾筆法，也是因為筆上沾取的顏料量極少，以乾澀的狀態來塗擦的緣故。

Q106

我想用乾筆法在大面積上畫亮點，怎麼畫才能讓顏料像粉般暈染開來？

A 使用壓克力顏料很難以乾筆法塗繪大面積。因此，當底色上分 2 層畫亮點、2 層畫陰影時，可以將亮點 1 的顏色當成底色，變更為亮點 1 層、陰影 3 層，調整成只要小面積畫乾筆法。（湯口）

使用乾筆法因而減少亮點的面積

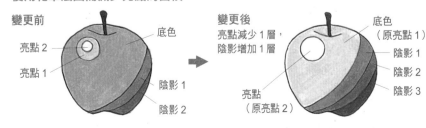

變更前
亮點 2
亮點 1
底色
陰影 1
陰影 2

變更後
亮點減少 1 層，
陰影增加 1 層
亮點
（原亮點 2）
底色
（原亮點 1）
陰影 1
陰影 2
陰影 3

海綿上色法

Q107

用海綿上色法塗 2 種以上的顏色時，很難保持顏色的平衡。

A 顏色沾除太多或塗得太厚，都會變得不平衡。想要保持平衡，作法是在已塗色變乾的背景中，用筆重複塗上用水稀釋好的其他顏料，讓底色依然能看得見。趁顏料還未乾，迅速用海綿沾除第 2 次塗的顏色，這時就能看得到最初的底色和第 2 次塗的顏色。乾了之後，第 3 種顏色也同樣的塗繪，再迅速用海綿沾除。（小嶋）

設計、製作／小島芳枝（摘自《彩繪工藝》第 28 期）

Q108

請教如何以海綿上色法表現出具有朦朧感的背景。

A 事前先塗上緩乾劑，以海綿上色法塗上多色或單色後，各顏色的界線用腮紅筆暈染變模糊。使用緩乾劑和腮紅筆，就能完成自然、柔和的畫面。（沖）

❶ 海綿浸入水中，取出輕輕地擠乾。

❷ 在進行海綿上色法的畫面上，薄塗上緩乾劑。緩乾劑塗太多，海綿上色時顏料會過度混合，這點請注意。

❸ 將顏料放在調色紙上，用海綿沾取後，在調色紙上輕輕拍打暈色。

❹ 用海綿如輕輕拍打般塗上第 1 種顏色。

❺ 畫入第 1 種顏色的情形。

❻ 再用海綿拍打上第 2 色、第 3 色。

❼ 用海綿上好顏色後，用腮紅筆讓界線暈染。這時，用腮紅筆充分輕刷素材，使顏色暈染得更自然。

❽ 呈現出輕柔的氛圍。

※ 不使用緩乾劑或腮紅筆，只用海綿拍打上色的情形。

點畫法

Q109

我畫不出點畫法特有的輕柔感。

A 建議使用點畫筆來畫點畫法。注意，不要太用力強壓筆來上色，但是力道也不可太輕，最好只利用筆的重量如點叩般來上色。手的動作只是為了拿起筆，以及避免筆點錯位置，以此考量來握筆最好。（野村）

斜筆

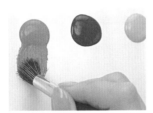

❶ 底色、陰影和亮點等，全部顏色事先取出備用，作業會更順暢。（乾筆法的情況下）是從顏料堆中沾出來調色。

❷ 筆在紙巾上輕輕點叩，以去除多餘的顏料。

❸ 紙巾上沾附的顏料若如圖中所示，便可開始描繪。

❹ 筆與素材保持垂直拿著。讓筆落下點叩，只用筆的重量來點畫。

❺ 改畫下一個顏色時，用紙巾擦除沾在筆上的顏料後，再沾取下一個顏色。

❻ 畫上陰影和亮點的顏色的情形。注意顏色的邊界，別完全蓋住底色。

× 勿施力過度，否則會變成整塊塗滿的情形。

同時畫底色和陰影的方法

❶ 用斜筆在整體塗上底色讓它暈染開，在短毛側沾取陰影的顏色。

❷ 在調色紙上輕輕點叩，讓顏色暈開。

❸ 用筆端的整個面來點畫。

❹ 完成。一次畫入底色和陰影2色。

★筆上沾取顏料後，擦除顏料至某程度後再點上色。
★勿過度施力，只用筆的重量來點畫。
★使用斜筆慢慢地沾上顏料，便能完成美麗的作品。

設計、製作／熊谷直美（摘自《彩繪工藝》第 39 期）

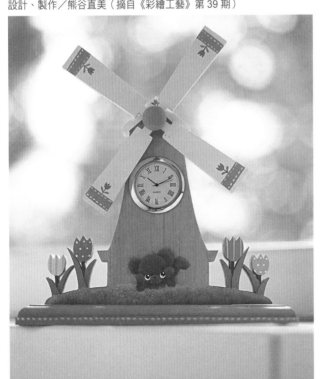

噴濺法

Q110

請問該如何漂亮地進行噴濺法？

A 噴濺法噴出的飛沫大小和密度，依顏料中混合的水量而有不同。通常顏料和水的分量我會採取1：1的比例。水分太少的話，小飛沫通常會變成細長的大飛沫。（沖）

❶ 在舊牙刷上沾用等量的水調和的顏料。將牙刷小幅晃動，讓顏料沾到刷毛根部。

❷ 牙刷朝上，用手指撥刷毛讓飛沫彈出去。

❸ 水量多的話，飛沫會變得不均勻，出現細長的大飛沫。

❹ 飛沫彈到不必要的地方或者太大滴時，要立刻用含水的棉花棒擦除。

※ 可以用扇筆代替牙刷，這樣手既不會髒，也能輕鬆噴出大飛沫。

扇筆

橫拿著沾有顏料的扇形，和畫面保持一點距離，用棍子等敲擊筆的握柄，讓飛沫飛出。

Q111

不知牙刷是否沾太多（薄塗的）顏料，噴濺出的顏料感覺很大滴。請教有什麼訣竅才能漂亮地噴濺。

A 採取噴濺法時，顏料中含水量多的話，噴出來的飛沫會變得比較大粒。相對的，水量少時則會噴濺許多小飛沫，而且每粒的顏色會變深。在顏料中加水才能在筆刷上充分暈染。筆刷上附著大量的顏料會噴濺出許多大飛沫，所以事先要用紙巾擦拭調節水分。請先試噴，確認飛沫的狀況後，再正式開始噴濺。（津田）

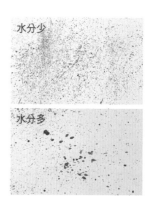

水分少

水分多

漂亮噴濺的作法

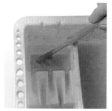

❶ 在牙刷上沾水。

❷ 沾上顏料。

❸ 用紙巾等擦除多餘的顏料。

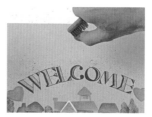

❹ 刷毛向下，用拇指輕撥刷毛。

❺ 完成。

Q112

噴濺了太多顏料，或是單獨一個地方噴了太大滴的顏料，請問該如何修正呢？

A 噴濺太多的話，可用少量水稀釋背景的顏色，再用海綿等沾取如暈染般塗覆上去，這樣就能淡化過度噴濺的顏色。

另外，只有一個地方噴了大粒顏料的話，趁顏料未乾之前，用紙巾的邊緣吸除，讓顏料不會太顯眼，之後再用線筆在那裡塗上底色就行了。（大高）

用海綿拍塗上底色，以淡化噴濺的顏色。

用紙巾的邊緣吸除顏料。

塗上基本色蓋住顏料。

設計、製作／熊谷直美（摘自《彩繪工藝》第 34 期）

Q113

如何決定噴濺法所使用的顏色？

A 若想呈現復古風格時，最好選擇褐色系顏料，或從畫中用過的顏色來挑選。不過在偏白的背景中噴濺暗色，看起來會偏黑，而在深色背景中噴濺亮色，看起來會偏白。在全面噴濺前，最好先在不起眼的角落先試噴。（大高）

深色的噴濺

在明亮的背景上顯得偏黑。

若稍微混入白色。

淡色的噴濺

在暗沉的背景中顯得偏白。

若選擇稍微暗一點的顏色。

復古技法

Q114

我為了表現復古風格而買了顏料，卻不知道該如何運用，故想請教一下。

A 復古技法所使用的顏料，分為水性復古劑、油性復古劑和油畫顏料等。水性復古劑的乾燥時間短，在短時間內就能完成，而油性的需要花 1 天～1 週的時間才能乾，這是兩者最大的差異。以下將介紹使用水性復古劑的塗繪技巧。

復古劑（Folk Art）

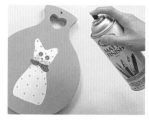

❶ 在進行復古技法前，先噴上消光保護漆，約放置 30 分鐘。

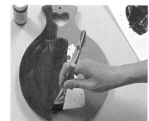

❷ 在想進行復古塗繪的部分塗上復古劑。

❸ 用棉織布等擦除顏料。先輕輕擦拭主要的中央部分，之後再重複塗繪、擦拭，直到呈現想要的效果。

Q115

好像有好幾種復古技法，老師是怎麼運用它們呢？

A 雖然有各式各樣的復古技法，但我大多是以調和油稀釋油畫顏料，再塗繪在作品上。比起在畫好的作品上塗繪復古劑，我比較傾向在作品的周圍空間施以復古技法，所以能配合作品使用各種顏色。這種情況下，油畫顏料容易調出自己喜愛的顏色，而且它乾得比較慢，能夠有時間製作自己喜愛的漸層效果。

採用這個方法，作品完成後仍要塗保護漆再晾乾。這是很重要的步驟，千萬別忘了。先混合好喜愛的顏色，用柔軟的布沾上油畫顏料，用調和油及之前混好的顏色讓它們暈染融合，再塗抹到作品上。先沾取、試擦，直到調整成喜歡的濃度和色調，因為是油畫顏料，所以不必急著作業。完成後，為消除碰觸的指紋和沾附的塵埃，放置數日後再塗一次保護漆即完成。（津田）

Winsor & Newton
油畫顏料

❶ 在布上沾取調和油。

❷ 布上再沾上喜愛顏色（圖中是楓黃色〔Maple Yellow〕和焦赭色〔Burnt Umber〕的混合色）的油畫顏料。

❸ 用那塊布塗擦素材的邊緣。

❹ 用布乾淨的部分擦拭顏料，直到變成自己喜歡的顏色。這樣邊緣顏色深、中央顏色淡，就能呈現復古的氛圍。

Q116

運用復古技法時老是失敗。顏色不是太深就是太淡，有時又不均勻，實在很困擾。

A 雖然同樣採用復古技法，不過若是用壓克力顏料的話，藉由使用延緩顏料乾燥的底劑（緩乾劑），能夠完成更平滑的復古塗裝。此外，使用油畫顏料的復古技法，也要混入延緩顏料變乾的底劑或調和油，可以用布塗擦變均勻，也可以用腮紅筆來暈色。（肱黑）

❶ 用筆或棉布，在調色紙表面塗上混合＆透明隔離劑及亞麻子油。

❷ 在筆的一側沾上油畫顏料使其暈染。

❸ 以單邊漸層法塗繪周邊。

❹ 在花和葉的重疊部分及周圍背景，以單邊漸層法加深陰影。

❺ 用腮紅筆暈染。

混色＆透明隔離劑

油畫顏料

※ 用壓克力顏料塗繪時，使用底劑或調和油來取代緩乾劑。

Q117

想進行復古塗裝而薄塗上油畫顏料，再用布擦拭，沒想到底下的畫竟然剝落了。該怎麼辦呢？

A 進行復古塗裝時，不是直接在完成的畫上進行，而是要先噴上噴霧式消光保護漆，靜置約 30 分鐘以上，或是塗上 Jo Sonja's 的透明隔離劑等保護劑，晾乾一天。之後在上面進行復古塗裝時，即使失敗也不會損傷到下面的畫。（栗山）

噴霧式消光保護漆（Krylon）

Q118

我塗不出漂亮的復古塗裝。塗擦太多次，畫作就好像受損了一樣。究竟是因為最初噴的保護漆太薄，還是砂磨太馬虎了？復古塗裝後，底下的畫都快消失了，這種情況我完全束手無策。
※ 我依照以下的步驟進行卻失敗：
在彩繪面上噴了保護劑，
→布沾上復古著色劑塗擦畫面。 →畫面變得很黑。
→心急地用布沾稀釋液塗擦。 →但擦不乾淨。
→在多次補塗顏料之際，顏料已滲入木紋中。
→因為顏色逐漸變深，所以用布沾取足量的稀釋液，擦除整體的顏料。

A 你是直接使用稀釋型復古著色劑的原液嗎？這類型的產品需要稀釋後才能使用，而且擦除時一定要用乾布。含有稀釋液的布會擦掉太多顏料。其他原因還有如你所言，保護劑似乎噴得太少了。另外，木紋中滲入顏料的地方，砂磨也不夠充分，這些都可能是掉色的原因。（栗山）

復古著色劑要稀釋後再用，不然會將顏料一併擦除。

裂紋技法

Q119

要在製作裂紋的地方畫圖時，可以先製造裂紋再畫嗎？那樣的話，畫面也會有裂紋嗎？

A 採用裂紋技法時會使用裂紋劑，依不同的裂紋劑，分為繪圖前和繪圖後使用兩種。此外，不同的裂紋劑使用的方法也不同，全憑想呈現的效果來選用，只要在用法上花點工夫，就能完成非常棒的作品。以下說明各種裂紋劑的使用方法。（肱黑）

塗裂紋劑後再繪圖

塗上底色後晾乾，塗底劑後再上色。這是讓上層顏料出現裂紋，能窺見下層顏色的方法。

古木裂紋劑
Weathered Wood
（Deco Art）

❶ 塗上作為底色的下層顏色，晾乾。再塗上古木裂紋劑，晾乾。

❷ 塗上第 2 種顏色。不可塗 2 次。

❸ 乾了之後出現裂紋。

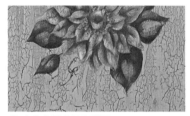

畫乾了之後，利用復古技法能使畫顯得古意盎然。

❹ 完全乾了之後再繪圖。

繪圖後再塗裂紋劑

這是繪圖後再塗裂紋劑，讓畫面整體出現裂紋的方法。使用此方法時，等裂紋劑和下面的顏料都充分出現裂紋後，再進行復古塗裝來強調裂紋圖樣。

裂紋劑
（Jo Sonja's）

❶ 繪圖完成後，充分晾乾。用筆盡快均勻地塗上裂紋劑。塗過一次的地方不可再重複塗。

❷ 乾燥後會呈現裂紋。

❸ 進行復古塗裝，以強調裂紋圖樣。

Q120

只想讓畫面的一部分有裂紋，該怎麼做？

A 只要在想製造裂紋的部分塗上裂紋劑即可。利用紙膠帶等物，便能夠隨心所欲地在想呈現裂紋的地方製作裂紋。（肱黑）

Q121

製造裂紋後若要畫圖，可以直接畫嗎？還是要在裂紋上塗上底漆，讓畫面沒有凹凸比較好？

A 這完全取決於最後你想呈現的感覺。若要凸顯裂紋的凹凸感，可以直接畫，若想在平滑的畫面上作畫的話，也可以塗上底漆。（肘黑）

Q122

製造裂紋後雖然塗上保護漆，可是黏著壁紙的部分卻受損了。該怎麼修復呢？

A 若顏料剝落像圖中那樣的大小，只出現裂紋般的縫隙，只要塗上原來的顏料就行了。但如果是因日照等因素造成褪色，整個畫面就會變色，這時即使如上述般處理，和周圍的顏色也會有落差。因日照而褪色的話，若讓整體像是塗上銅綠著色劑（Wacofin）做復古塗裝，色差就不會太明顯。

顏色如果大面積剝落時，最好還是重新塗繪。先用砂紙磨平表面，塗上底色後再開始塗繪。（不一定要將全部的顏料磨乾淨）。（野村）

設計、製作／鈴木慶子（摘自《彩繪工藝》第 33 期）

仿飾漆法

Q123

使用保鮮膜的仿飾漆法，是怎樣的技法呢？

A 仿飾漆法是模擬石頭或樹木紋理的仿飾加工技巧。為模仿大理石等花紋進行事前準備時，可使用烹調用的保鮮膜。將保鮮膜揉成團在顏料上拍打，或是覆蓋在畫面上讓顏料產生皺紋，能形成各種有趣的底紋。在這裡，我以大理石花紋中的「法國傳統復古風格」為例，來介紹仿飾漆法。（肱黑）

大理石（法國傳統復古風格）

❶ 將保鮮膜剪成適當的大小，揉成團。

❷ 在緩乾劑＋透明隔離劑（約1：3）中混入顏料，在調色紙上調和。

❸ 用保鮮膜沾取，拍打畫面直到呈現淡淡的顏色。

❹ 一面改變手的角度，一面拍打，不要太平均，讓顏色的呈現多點變化。

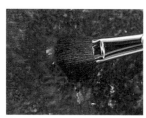

❺ 用腮紅筆如撫摸般輕刷暈色，使畫面呈現柔和感。

❻ 用弄濕的海綿刷沾取緩乾劑＋透明隔離劑，描繪花樣。

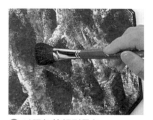

❼ 以腮紅筆輕刷暈色。

❽ 用描線筆在各處畫上礦脈的花樣。

Q124

我聽說能夠簡單做出大理石花紋，是真的嗎？

A 大理石技法既簡單，又能做出漂亮的花紋。學會之後，能夠運用在各種作品中。雖然它有不同的製作方式，但這裡我想介紹用保鮮膜和羽毛的方法。（沖）

❶ 在想製作大理石花樣的部分，全部塗上緩乾劑。

❷ 在筆上沾取大量顏料塗上去。

❸ 趁顏料未乾之前，立刻全面蓋上保鮮膜。

❹ 用雙手迅速弄出皺紋（顏料會進入皺紋中形成花樣），再迅速拿掉保鮮膜。

❺ 拿掉保鮮膜的情形。底層花紋完成。

❻ 將羽毛沾上顏料

❼ 用羽毛畫礦脈花樣。讓羽毛和畫面保持垂直，邊畫邊拉。

❽ 畫入礦脈，大理石花樣即完成。

★視個人喜好，也可以畫入數種顏色的礦脈（圖中是畫入2色）。

Q125

雖然用筆和保鮮膜都能製作大理石花紋，但這兩種方法我都做不出漂亮的花紋。

A 是用筆還是保鮮膜來製作大理石花紋，取決於作品的重點是花樣還是所畫的圖案。以保鮮膜製作大理石花紋時，用在桌子等大件物品上，效果或許會比較好，不過，如果比較重視圖案，大理石花紋只是配角時，用筆來畫比較適合。在小面積內製造大理石花紋時，一面弄皺保鮮膜，一面製造裂紋，不容易製作出理想的花紋，在想畫入裂紋的地方直接用筆描繪還比較簡單。（小嶋）

❶ 在底色上塗上緩乾劑。趁沒乾之前，用線筆畫上礦脈花樣

❷ 在礦脈上慢慢畫上第2種顏色。第3種顏色又畫在比第2種顏色更少的部分。

❸ 用擠乾水分的海綿，在礦脈線條的兩側，輕輕拍打塗上其他顏色，能呈現年份久遠的感覺。

Q126

用木紋刷畫木紋，卻畫不出漂亮的木節花樣。怎樣才能畫出漂亮的木紋呢？

A 你用木紋刷的塗繪動作可能有問題。要輕柔地活動手腕來刷，避免快速塗刷，才能塗出漂亮的木紋。木紋刷有橡膠或塑膠等不同的材質，橡膠產品較不滑，比較容易使用。（肱黑）

❶ 混合緩乾劑＋透明隔離劑＋顏料，用平筆塗刷。

❷ 將木紋刷放在素材邊端，一面拉動刷子，一面製作出花樣。這時，手腕一面輕輕地上下晃動，一面拉動刷子，就能呈現木紋花樣。

橡膠製
木紋刷

塑膠製
木紋刷

Q127

心形木紋是用什麼方法製作呢？

A 使用木紋刷或筆，能呈現出原木橫切後的切面紋理。下圖中的花樣是用舊線筆橫向所畫的心形木紋。（肱黑）

年輪

切割

這個切口的紋理即稱為心形木紋

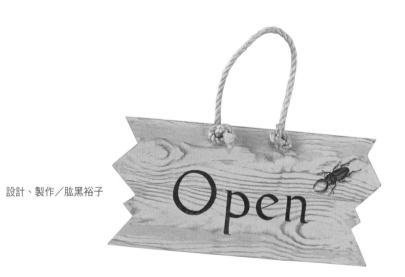

設計、製作／肱黑裕子

其他技法

Q128

使用筆和墨水時，請問如何
讓所畫的線不暈染，筆尖不
阻塞、不碎裂？

A 我是使用油性筆。這種筆
不能修正，一下筆就決定
成敗，但它不能用水暈染。想讓
筆尖不碎裂，畫的時候不可太用
力，除此之外別無他法。另外，
轉印圖案時使用可擦拭工藝用複
寫紙，就不易發生筆尖阻塞的問
題。（熊谷）

Microplam 油性筆
（Sakura Craypas 公司）

Q129

金箔有哪些種類，該怎麼貼呢？

A 金箔分為紙和金箔分離的「Loose」，以及紙和金箔黏附的
「Transfer」。因為 Loose 能用手撕開，方便用於曲線或複雜的形狀
上，而 Transfer 容易處理，能夠連底紙一起用剪刀剪裁。除了金箔以外，金
粉也能呈現漂亮的金色。這裡以 Loose 為例，介紹貼金箔的方法。（肱黑）

金箔的貼法

❶ 將金箔用膠（Gold Leaf
Size）的瓶子輕輕地轉動混
合。

❷ 避免產生泡沫，慢慢地薄
塗上去。

❸ 若塗白的部分消失（感覺
黏黏的），就可貼上金箔。慢
慢地放上金箔，以免產生皺
紋。
※ 拿金箔時，戴上棉手套或
用竹鑷子夾取，以免黏到手上
而破掉。

❹ 用腮紅筆壓住正中央，從
中央往外側輕刷。

❺ 用絲布等柔軟的布輕擦。

❻ 一點一點慢慢剪掉多餘的
金箔。

Loose

Transfer

金箔用膠
（Gold Leaf Size）

金粉

蕾絲花樣

Q130

聽說蕾絲花樣有像型板一樣的畫法，請問該怎麼做？

A 想要簡單製作蕾絲細緻的花樣時，建議採取這個方法。請善用自己喜愛的蕾絲紙。第一步，素材先做好砂磨等事前處理，將想呈現的顏料塗到素材上。等顏料完全乾了之後，放上蕾絲紙，以使用型板的方式，在作品的底色上輕輕點叩上色。蕾絲的細部要特別仔細上色。上色後，讓它充分晾乾。（真渕）

用蕾絲紙作為型板

❶ 塗上作為蕾絲顏色的顏料。

❷ 型染筆不要一次沾太多顏料，一點一點慢慢地重疊上色。

❸ 用手一面壓住蕾絲紙，一面耐心地印染。

❹ 不時翻開蕾絲紙，確認是否已完整印出花樣。

❺ 印染完成後，描繪修補花樣不全的地方。

蕾絲紙

顏料
（蕾絲顏色、底色）

型染筆

蕾絲花樣

Q131

用蕾絲紙漂亮印染花樣有何訣竅？

A 水分如果太多，顏色容易暈開。若使用海綿，要將水分充分擠乾後再進行。（沖）

用徹底擠乾水分的海綿輕拍上色的情形。

用含太多水分的海綿拍打上色的情況。顏料四處橫流滲染。

Q132

我用蕾絲紙印染時，顏色總是滲染開來，印不出漂亮的花樣。

A 你是不是筆上沾太多顏料了？顏料太多的話，會從蕾絲紙下滲染開來，等顏料乾了之後，蕾絲紙就會黏在素材上。筆上沾了顏料後，要先在調色紙或紙巾上輕輕點叩，沾除多餘的顏料後再進行印染。

蕾絲紙若黏附在畫面上，為避免弄傷表面，要用美工刀刀尖小心挑除，若清除不掉時，可以用砂紙輕輕打磨，再補畫顏料加以修補。

要做進一步的應用時，可重複以海綿上色法和噴濺法做裝飾，蕾絲紙的表現會更豐富。（真渕）

用蕾絲紙印染失敗的例子如圖示般筆上沾取太多顏料，成為顏料滲染的原因。

❶ 顏料滲染出來。接著要修補這個部分。

❷ 在筆上沾取和蕾絲同色的顏料，塗繪滲染的部分。

❸ 漂亮地修正滲染的部分。

My Little Bouquet

MASAKO.A

設計、製作／會田正子
（摘自《彩繪工藝》第 23 期）

創造自己的風格

Q133

想將已畫好的紅玫瑰和小花束的配色改成黃色和粉紅色玫瑰，請教選色上有何訣竅呢？

A 請依序決定背景、主色和細部顏色。各種顏色的彩度組合搭配也是重點。相反地，也可以按照主色、背景和細部的順序來決定用色。此外，以自己喜愛的顏色為主來組合也很方便。以下，將介紹組合顏色的範例。（栗山）

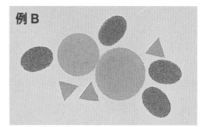

在深褐等暗色背景中，主花和小花使用鮮明的顏色。葉子用稍微明亮一點的顏色即可，以免和背景混淆。

在黃色等鮮明顏色的背景中，主花、小花和葉子也採用和背景相當的高彩度顏色。當然，背景若是更暗淡的顏色，主題的顏色彩度也可以降低。

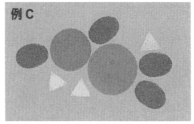

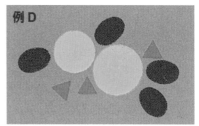

藍色等寒色系背景中，考慮溫暖與寒冷顏色均衡配置，主花同樣選寒色系，小花選用暖色系。

綠色等中間色的背景，任何顏色都很容易搭配。背景顏色盡量暗淡些，以凸顯小花的顏色。

Q134

想把書裡看到藍色的花畫成桃紅色調，可是卻不知該如何決定底色、陰影和亮點的顏色。

A 雖然說要畫成桃紅色，但是桃紅也有許多種類，首先，不妨將手邊所有的桃紅色都拿出來，將它們分為暖色系（偏橘的桃紅色）和寒色系（偏玫瑰紅的桃紅色），再從同一類中選出底色、陰影和亮點色，這樣就能組合出自然的色調。（熊谷）

※ 印刷品與實際顏料的顏色多少有差異，請讀者瞭解。

❶ 首先，將手邊所有桃紅色系的顏料都拿出來（為方便讀者瞭解，圖片中是將顏料放在調色紙上，但實際進行時，打開瓶蓋檢視即可）。

❷ 將這些顏色分為暖色系（帶黃的偏橘的桃紅色），以及寒色系（帶藍的偏玫瑰紅的桃紅色）。圖中圈出的顏色為寒色系，其他為暖色系。之後再從暖色系、寒色系的群組中，選出底色、陰影和亮點色。

❸ 決定底色後，從相同群組中挑更暗的顏色作為陰影，以明亮色作為亮點。左圖中已挑選出適合的顏色。

★其他顏色選色的方式也一樣。以圖中的綠色系為例，圈出的顏色為寒色系，其他為暖色系。

Q135

雖然決定了底色，但因為選擇的是深色，所以沒有可搭配的陰影顏色。是否能以這個底色製作陰影的顏色呢？

A 選用深色作為底色時，加入更暗的顏色就能製作出陰影色。暖色系顏色中可混入焦赭色等深褐色系，寒色系中可混入黑色。同樣是混入暗色，暖色系的顏色中要混入暖色系的顏色，而寒色系的顏色中要混入寒色系的顏色。

如果選擇淺色作為底色時，不要用混色方式來製作陰影色，而是選擇比該底色更暗一點的其他顏色。（熊谷）

❶ 取出底色，旁邊放上要混合的顏色（這裡是用黑色），勿直接放在底色上，稍微保持距離，也容易調整所需的分量。

❷ 用調色刀慢慢挖取少量要混合的顏色，混入底色中。深暗的顏色只要加入一點，顏色就會有很大的變化，務必謹慎混合。

❸ 一點一點慢慢地混色，直到混成自己喜歡的顏色為止。

完成喜歡的陰影顏色

Q136

雖然決定了底色，卻沒有適合的亮點色。要如何以這個底色混製亮點的顏色呢？

A 在暖色系顏色中混入暖色系的白（古典白〔Antique White〕等），在寒色系顏色中，混入寒色系的白（White 等），就能作為搭配該底色的亮點。即使同樣混合白色系顏色，暖色系顏色要混入暖色系的白（帶黃的乳白色系或象牙色系），寒色系的顏色則要混入寒色系的白（帶藍或無色感的白色系）。選擇淡色作為底色時，可以直接使用古典白或是白色來作為亮點的顏色。（熊谷）

取出底色，旁邊放上要混色的顏色（此情況是白色）。用調色刀取色混合，一點一點慢慢少量混入底色中。

圖中是混合太多白色的例子。混合太多白色，亮點會呈現浮起的感覺，所以要一面和底色比較，一面調色。

★暖色系顏色的亮點，混合古典白等暖色系的白色。

以雙邊漸層法製作底色和亮點色的方法
取出底色，旁邊放上要混合的顏色（此情況是白色）。

❶ 在平筆上沾上底色。

❷ 在筆的一側邊角，若底色是暖色系，就沾上暖色系帶黃的白色，若是寒色系，則沾上白色（此情況是白色）。

❸ 在調色紙上，將筆一面稍微左右晃動，一面來回塗抹數次，讓筆的表裡兩面都形成漸層色。這時，也要一面考慮與底色的平衡，一面調節白色系的顏色。這麼做，底色和亮點色都能在一枝筆上。

★在調出漂亮的漸層色之前，若顏料出現飛白，要再一面添加顏料，一面調色。

※這是沾取太多白色的例子。和底色相比，亮點色變得太白。

Q137

遇到有畫框的素材，總要費心思考何種畫框花樣才能和畫協調。是否有能取得平衡的設計方法呢？

A 基本上，我想顏色調和是最重要的。裡面的畫大大左右了畫框的花樣。以下將介紹我想出的 3 種能廣泛應用的設計方法。

❶ 選一種畫中所使用的顏色，運用和該色明暗沒差太多的漸層色，以細噴濺法或乾擦法等，製造不會太繁複的花樣。

❷ 再畫一個和畫有關的圖樣，創造一個新的設計。可是色調要一致。

❸ 選一種和畫調和的顏色，在畫框上染色。上面也可以加上簡單花樣。

以上 3 種你喜歡哪一種呢？（佐佐木）

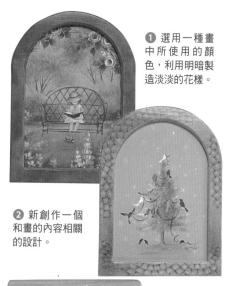

❶ 選用一種畫中所使用的顏色，利用明暗製造淡淡的花樣。

❷ 新創作一個和畫的內容相關的設計。

❸ 以調和的顏色在畫框上染色。視個人喜好，以不干擾畫的情況下加畫花樣。

Q138

描繪自己創作的畫時，要如何填滿背景空間呢？

A 事先將底稿加工處理，是我常用的方法。不要過度混合多種顏色，用海綿滾筒塗色製作蛋紋，根據使用的顏色量，能呈現非常漂亮的暈色，在背景中加入變化。如果不喜歡的話，也能輕易修改。大畫面或想呈現雅緻風格時，均可使用此法。

此外，適合鄉村風格和樸素圖畫的背景畫法，是在塗好的背景上用砂紙打磨變斑駁，露出底下木紋呈現復古氛圍後，再進行彩繪的方法。

若是花卉等較重視周圍空間的圖樣，我想只要增加配角的葉子和藤蔓，取得平衡就好。（野尻）

使用數色的蛋紋
加上變化，成為富色調的背景

塗好背景後砂磨
呈現復古的氛圍

增加配角的圖案
襯托主角同時填滿空間

❶ 一面檢視平衡感，一面加畫圖案。

❷ 在筆上沾取畫葉子的顏料。加入特殊效果劑，使顏色呈現透明感。

❸ 為避免顏色變得太深，以清爽的感覺來畫葉子。

❹ 畫藤蔓時不加特殊效果劑。

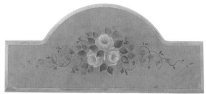

❺ 檢視整體的平衡感，加畫葉片即完成。

※ **特殊效果劑**
進行刮畫法和為了呈現透明感所用的底劑

感覺優美明亮，感覺像春天一樣柔和

使用厚重、濃烈、感覺有強度的顏色

▲摘自大高吟子小姐的剪貼本

Q139

雖說可以用喜歡的顏色來畫，但卻不知該如何選色。在決定顏色上有何訣竅呢？

A 學會以下的要點，對選色會有幫助。
首先，請想像一下自己喜歡什麼樣的感覺，例如「明亮柔和感」、「華麗厚重感」等，先想好想呈現的感覺。
例如：發現喜愛的布，或剪下雜誌、書裡喜歡的顏色等，平常最好多留意。
（大高）

Q140

我用深灰色作為白玫瑰的陰影，卻變得髒髒的。可以使用其他的顏色嗎？

❶ 在整個筆寬上沾上白色。　❷ 在單側沾上陰影的灰色。　❸ 在調色紙上讓顏色暈染，成為白色分量較多的雙邊漸層。　在筆端兩角沾取等量的2種顏色，會變成偏灰色的感覺。

A 用深灰色也能畫出美麗的白玫瑰。只是花瓣的底色和陰影對比很極端，看起來感覺髒髒的，所以要以一種隱約微妙的感覺來畫陰影。以下我將介紹描繪的訣竅。先用雙邊漸層畫一次白色花瓣和灰色陰影，用平筆沾取顏料時，先在整個筆寬上沾上花瓣的白色，接著只在筆的單側邊角沾上灰色。這麼一來就能以淺淺的漸層色來畫雙邊漸層法。希望更暗的部分，只要用灰色加畫單邊漸層就行了。
在筆的兩側各沾取一色畫雙邊漸層，白花和陰影會有明顯的對比。不妨試試以這種微妙的漸層色來畫雙邊漸層法。（熊谷）

Q141

我想改變圖案和顏色試著畫在不同器物上，但不知該如何進行。

A 要改變作品的設計時，可將圖案分切成幾個部分。放在想使用的素材上，或者部分用在喜歡的地方，也可以考慮加上文字等，並檢視大小、繪畫方向及整體是否平衡。
不知如何選用顏色時，可以使用相同的色調，較容易有整體感。例如，橘色系的花卉搭配黃綠色系的葉子，粉紅色系的花卉搭配青綠色的葉子。或者只改變背景的顏色，也會呈現不同的氛圍。
首先，先做少許的變化。在自行創作作品時，這應該是很好的練習。若進步更快，不妨試著重新描繪以前畫過的圖案，當你畫出漂亮數倍的美麗作品時，你會十分欣喜。（野尻）

原來的作品

部分使用花朵圖案，沿直線配置，再加上蝴蝶結的作品。

直接放大花朵圖案，再加上文字的作品。

我想畫這個圖案！

簡單的玫瑰圖案

Q142

玫瑰花好難，我都畫不漂亮。請教最簡單的玫瑰花畫法。

A 說到最簡單的玫瑰花，有下述這樣的畫法，不但畫法簡單，而且外觀很像玫瑰花，請你不妨試畫看看。（大高）

2 個圓點並列畫小玫瑰

❶ 將足量的2色顏料如畫圓點般直接放在畫面上（2種顏色不能太類似）。

❷ 用筆桿約繞2圈半混合2種顏料。

✕ 若2色過度混合，會看不出來是玫瑰花。

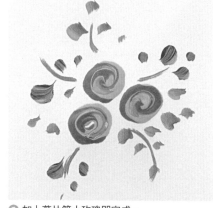

❸ 加上葉片等小玫瑰即完成。

水滴

Q143

我不太明白水滴的畫法。該怎麼畫才好呢？

A 使用乳白色系的白色（乳黃色中帶有些微黃色的白色）作為亮點色。若底色太淡不明顯時，請使用不帶黃色的白色。各水滴的陰影是使用較暗的陰影色，畫在沾附處的2個或1個交接處上。（湯口）

陰影位置

※ 光源來自右斜上方時

光　　　　光

設計、製作／湯口千惠子（《彩繪工藝》第63期）

圓點般的水滴

滴流的水滴

❶ 用白色系顏料以單邊漸層法畫水滴的外形。在陰影部位顏料畫得稍微突出一些，這樣水滴內側即使沒畫較暗的部分也沒關係。

❷ 在左下45度畫入陰影。

❸ 亮點的位置，是畫在距離設想的水滴邊端稍微內側（約0.5mm）一點。

玻璃杯

Q144

請教玻璃酒杯的光澤等反光部分的畫法。

　　要表現光線或玻璃的反光時，先在比想畫部分更大一點的範圍內，塗上水或緩乾劑，以單邊漸層法畫出暈染的亮點色。這時筆沾顏料的那側，注意要隨時保持面向受光的方向。也可以補畫數條線來強調，不過一定要先晾乾再塗水，讓線條不會太顯眼。表現透明物時，在亮點區最明亮的部分，要想像它呈現透明感，在該部分畫入對比的陰影以呈現輪廓。畫入白色系作為亮點的部分，因為是反射光，注意勿過度描繪以免不自然。此外，畫盛有液體的酒杯時，內容物先全部畫完之後，再畫入陰影形成的輪廓及反射光的部分。玻璃是透明物，所以一定要考慮來自內側的反射，還有弧形曲線形成的反射部分。基本上從後面的部分開始畫起，最後再畫前面的反射部分。（湯口）

葡萄酒杯的畫法
顏料全部混入等量（1：1）的混色緩乾劑（Deco Art）。混合助流劑（Jo Sonja's）也有相同的效果。還要考慮玻璃內部的反射光，將它畫出來。

※ 若是從右前方受光時

❶ 先塗上裡面葡萄酒的底色。一次上色後若是能透見底色的狀態也無妨。以單邊漸層畫入亮點。在顏料中混入等量的透明隔離劑，再加入等量的水後，就能漂亮地塗繪。

❷ 以單邊漸層法畫入更亮的亮點和一部分陰影。

❸ 在表面用水塗濕的狀態下，以單邊漸層法畫入剩下的陰影。不均勻的部分用小腮紅筆輕刷暈染。

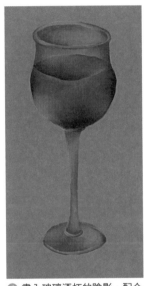

❹ 畫入玻璃酒杯的陰影，配合葡萄酒的陰影來畫。和❸同樣使用水和小腮紅筆。

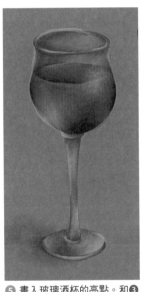

❺ 畫入玻璃酒杯的亮點。和❸同樣使用水和小腮紅筆。

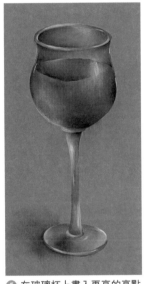

❻ 在玻璃杯上畫入更亮的亮點和更暗的陰影。塗上薄薄的緩乾劑後，用小腮紅筆和線筆描繪。

動物

Q145

用線筆畫毛時會一根根豎起，感覺硬邦邦的。怎樣才能畫出柔順漂亮的毛呢？

A 你畫的毛是否從毛根到毛尖都一樣粗呢？毛根粗還可以，可是毛尖要畫細才行。握筆方式要像握鉛筆一樣，運用指尖來畫。筆上沾的顏料和水量都很重要。（栗原）

❶ 線筆稍微吸水，只在筆尖沾上顏料，修整好筆毛。修整筆毛時，一面轉動筆，一面呈水平方向拉筆，讓整個筆尖都沾上顏料。

❷ 如畫逗點筆法一般，剛開始先輕輕放下筆尖，接著立刻提筆逐漸畫細，成為根部粗、尾端細的毛。

★筆短握，以小指頭抵住畫面來活動手指，不但較穩定也容易描繪。

❸ 水太多，或筆尖沒整理好就畫，線條就會變粗，畫不出毛的纖細感。

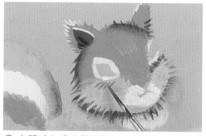

❹ 畫長毛時，注意筆上別沾太多顏料，只使用筆尖快速往斜上方拉，才容易畫出細細的長線條。

Q146

動物臉上的毛從哪裡開始畫比較好？耳朵的毛又該如何畫才好？

A 臉上的毛從輪廓開始畫起。重點是動物的毛不要畫得太茂密。尤其是重點畫入深色的毛，完成後才會顯得清爽。以下，將以兔子和松鼠為例來比較畫法。（栗原）

臉的畫法（兔子）

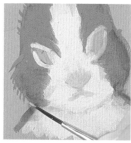 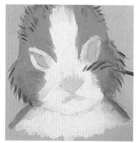 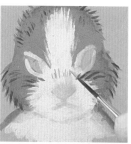

❶ 塗單一的底色後，從輪廓的稍微內側，用底色在頭頂和臉頰上畫上毛。
★臉頰的毛向下畫，呈現略微向下膨起的感覺，會顯得比較稚嫩、可愛。

❷ 在陰影處以類似的顏色，稍微加在❶所畫的毛上。在陰影部分畫上粗毛，更能呈現表情。

❸ 在臉中央白色部分的輪廓上，如覆蓋般畫上白毛，再用臉的底色在眉間和下巴畫毛。

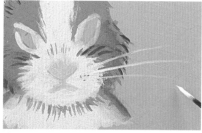 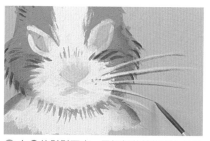

❹ 畫3～4個小圓點作為鬍鬚的毛孔，用白線畫上鬍鬚。

❺ 在❹的鬍鬚下方，用極細的線條畫上毛的陰影。

臉的畫法（松鼠）

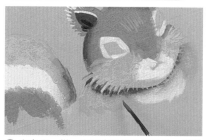 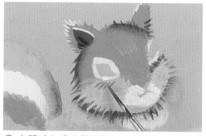

❶ 和兔子一樣，先用底色畫輪廓的毛，縫隙間補畫上深色的毛。

❷ 在眼睛和嘴巴周圍等明顯部分，稍微畫上毛，用白色畫上亮點部分的毛。

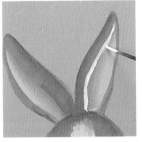
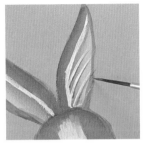

① 耳朵內側的陰影，用和耳朵底色的同色系顏色畫單邊漸層，再畫入白線。

② 從靠近耳根處畫3根白色的粗毛，在線下以極細的線畫上毛的陰影。

③ 在耳尖、耳根和輪廓上，用比底色更深一點的顏色畫毛。

④ 在耳朵外側畫上幾根亮點的毛。

★仔細看清毛的方向再畫，才能畫出自然生動的毛色。

① 剛開始用褐色在耳朵內側下方，畫上2根粗毛，在上部畫上白線。

② 在耳朵前端畫上白毛，靠近耳根附近的輪廓上，畫上和底色相同顏色的毛。

設計、製作／栗原壽雅子（摘自《彩繪工藝》第38期）

Q147

若動物毛上有花紋時，例如條紋花樣等，該怎麼畫才好？

A 要掌握畫入線條的量。在毛的密度上加以變化，就能漂亮地表現。下面以條紋花色的貓咪為例來說明畫法。（栗原）

① 花樣全部以線條描繪。只要在畫的毛量上加以變化，顏色上加上深淺，就能完成花樣。

② 除前腳以外，條紋花樣不要筆直地來畫，要一面畫一面讓它呈現圓弧，以表現立體感。

③ 在毛列的兩端，毛如同向外長一般，畫得稍微向外散開。

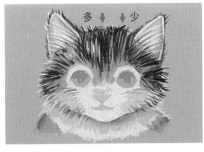

④ 臉上的毛也是只要變化線條量，就能呈現花樣。

設計、製作／栗原壽雅子（摘自《彩繪工藝》第48期）

Q148

請問如何使用各種筆來畫動物的毛？

A 這裡我將介紹使用梳筆和橢圓梳筆（外形和橢圓筆一樣，但毛尖剪成圓形，和梳筆一樣呈梳狀的筆）來畫動物毛的方法。

黑貂圓筆也和梳筆一樣，展開筆毛來畫就能夠畫出更纖細的毛色。此外，因為它比梳筆容易調節毛的長度，所以適合用來畫更寫實、細膩的動物畫。其他，像畫綿羊、泰迪熊等蓬鬆的毛時，適合用馬蹄筆或型染筆來點畫。此外，可用乾擦筆來畫毛前的陰影，或以乾筆法取代單邊漸層法畫亮點。也可用來畫鼻尖、嘴角和腳底的短毛部分，以表現些微的粗糙感。（野村）

梳筆

 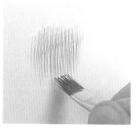

① 在顏料中加入少量水成為墨水般的濃度，筆上稍微沾色暈染（若沾太多，用紙巾擦除多餘的水分）。

② 在調色紙上輕壓直到抵到筆毛根部，讓筆尖朝左右散開。直接提筆讓毛根呈分開的狀態。

③ 用筆尖以一定的速度輕柔的描繪。要注意若是快速的刷筆，會像乾筆法一樣出現飛白筆觸。
★顏料太深無法流暢地描繪，太淡又會畫成粗毛，呈現不出纖細感。

✕ 失敗例子

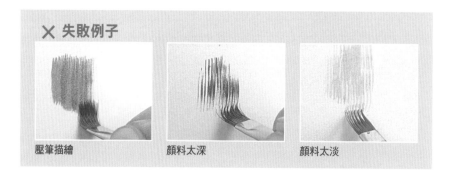

壓筆描繪　　　　顏料太深　　　　顏料太淡

馬蹄筆、型染筆
輕輕點叩般來點畫

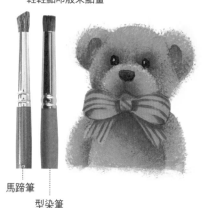

馬蹄筆
型染筆

乾擦筆
像乾筆法一樣來描繪

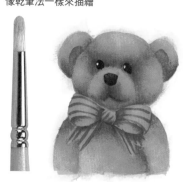

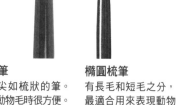

梳筆
筆尖如梳狀的筆。
畫動物毛時很方便。

橢圓梳筆
有長毛和短毛之分，
最適合用來表現動物
參差的柔軟毛色。

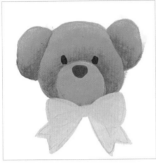
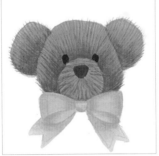
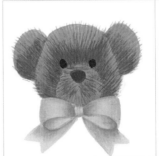
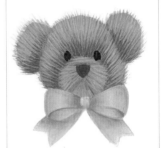

❶ 整體上底色後，以單邊漸層法畫入陰影。
★訣竅是面積稍微大一點。

❷ 畫毛，依序從深色畫到明亮色。深色毛以較暗部分為中心，加上毛的方向遍布整體。

❸ 依序畫入明亮的毛，以及更加明亮的毛。這時，趨向亮點部分畫毛的面積漸漸變小。

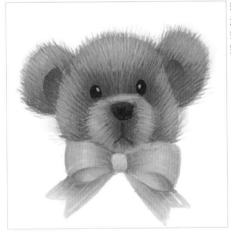

若毛色已統一至某種程度後，用單邊漸層法淺淺地修整陰影和亮點，再補畫（使用線筆）耳朵、鼻子周圍和指尖等細部，作品即完成。

★基本上，最初以單邊漸層法畫陰影，但像貓咪等有條紋花樣的動物，或是要畫入深濃的陰影（暗部和亮部十分清楚）時，也可以先畫毛色，之後再以單邊漸層法畫入陰影和亮點。這時，單邊漸層法要像畫淡淡的透明技法一般，以免蓋住毛色。

捲曲的毛
梳筆較容易變換方向，適合畫有弧度的毛。

粗糙的長毛
橢圓梳筆適合畫參差的長毛，所以方便描繪這種粗糙的長毛。

短毛
短毛可用梳筆仔細描繪，或用黑貂圓筆耐心慢慢地畫，能呈現富光澤的毛色。

設計、製作／野村廣子
（摘自《彩繪工藝》第 38 期）

人物

Q149

臉部表情很難畫，畫眼睛時常覺得困擾，有什麼好辦法呢？

A 如果決定了想臨摹的設計圖，最重要的是要精確地照原圖描摩複寫。可用鐵筆的細端，以1條細線來複寫。臉部表情微妙到只偏差長線筆一條線份的距離都會有影響，不過這也正是它的趣味所在。

只是，在水消複寫紙轉印的線條上畫細線，顏料會很難定著，所以轉印時，線條必須先費心地錯開約1條線的距離。

如果不是轉印，而是自己設計表情時，除了畫法，還需要有相當的想像力。當畫好的底稿和想像不同，例如畫好眼睛後，想找出眼睛哪裡和想像的不同時，腦海中會努力修改以取得平衡，像是右眼要位移一些，或左眼大小要修改等。不過，如果你能發現到和想像不同的話，那證明你已能在腦海中掌握平衡。請對自己有信心。（佐佐木）

Q150

眼睛畫壞了，有什麼修正的方法嗎？

A 建議用近似膚色的底色盡量薄塗，最先畫眼睛的輪廓、雙眼皮、睫毛、眉毛等，仔細地描繪。若有哪裡覺得奇怪，以實際使用的顏色邊修正邊重疊畫上。不過，別忘了事先準備沾了清水的小平筆，發現錯誤時，趁顏料未乾前，立刻用該筆擦除。

畫完後審視整體，覺得有哪裡畫不好時，找出哪裡有問題。以下介紹常見的失敗例子及修正方法。（佐佐木）

眼睛大小不同
若只是簡單的圖，只要配合較小的一方修改。若是正面的臉，想像以嘴巴和兩眼為中心，畫出左右對稱的二個等邊三角形，草圖就不易畫歪。

重畫兩眼的線條加以調整，以縮小兩者的差距。

表情僵硬
將眼頭和眼尾連線，眼尾要畫得稍高。或下眼瞼的圓弧長度，要畫得比上眼瞼的圓弧長度長。若發生這些地方有錯，實際上色時，一面描繪，一面在能修改的範圍內修正。

意識連接眼頭和眼尾的角度，以及上眼瞼和下眼瞼的輪廓長度來修正，表情就能變柔和。

臉部顯得老氣
陰影太深，或是眼皮、睫毛等線條全部一樣粗和濃，看起來會顯得老。一開始眼睛的線條全部別用深色，以薄塗法或更細的線條，一面修正畫歪的底圖，一面重畫整體的線。最後，才在濃度和粗度上加入變化，以強調一部分的線條。仔細觀察清楚畫出最想強調的部分，不過這個部分因繪者的個性而有差異，略有不同也無妨。此外，儘管圖中只差那麼一點，眼睛至下巴底端的距離若太長也會顯得老。這時，配合眼睛的位置，重新畫輪廓，或用陰影色等輕輕畫出下巴的線條。留意下巴別畫得太尖。

重新調整臉的長度和下巴的曲線。臉頰的線條讓它圓潤些會顯得比較年輕。

Q151

請問如何以漸層法描繪天空？

A 以晚霞的天空為例來說明，訣竅是「盡快作畫」，這點相當重要。為方便畫漸層色，最好準備筆毛夠長又富有彈力的平刷。這種筆除了能用來畫乾筆法和薄塗法外，像塗底色以及這裡為了消除漸層法的顏色界線時，也能使用。（熊谷）

❶ 在調色紙上，放上天空用的顏色、白色系顏料及透明隔離劑。最初只在畫面上塗透明隔離劑，天空色顏料和隔離劑以 3：1 的比例混合，分別塗繪。畫的時候勿施力，盡速作業。

❸ 平刷有時斜塗，有時縱向、橫向水平塗抹，盡速塗勻顏色的邊界，以形成漸層感。

❷ 趁顏料未乾，盡速將白色系顏料和隔離劑以 3：1 的比例混合，在上面重複塗繪。

完成。

Bristle Cutter
（Athena）
使用優質豬毛製做的平刷

透明隔離劑
（Jo Sonja's）

Q152

如暈染的天空般，數種顏色漂亮地混合，是使用了某種底劑嗎？

A 除非是在相當大的素材上作畫，我都只使用水。我準備的筆包括 1 吋的平筆、10 號左右的平筆，以及大腮紅筆 3 種。雖然顏料大多使用 2 ～ 3 種顏色，但一次只在一個地方暈染一色。乾了之後再換一處，一塊塊地暈染。（佐佐木）

❶ 在要暈染的地方的所有面，用大平筆刷上乾淨的水。水量大概是傾斜畫面也不會流動的程度。

❸ 趁水未乾時，用腮紅筆暈染❷的顏料。在水上如錯開顏料般，將筆左右、斜向、上下來回地運筆塗繪。暈染的周邊如環繞顏料部分一般。

❷ 用別的平筆沾取 1 色顏料調勻後，在要暈染的部分隨意塗色。

❹ 每次在一個地方塗上 1 色，再晾乾，首先，用第 1 色在整體四處暈染，其他的顏色也同樣重複暈染。暈染的位置可以和第 1 色相同、錯開或完全不同的地方都無妨。最後審視整體的平衡，也可以反覆塗繪同色以增加顏色濃度。

Q153

請問該如何畫夜空？

A 以下我將介紹月亮和星空的畫法。星空的畫法也能應用在雪景上。（熊谷）

月亮

在型染筆上沾上顏料，擦掉多餘的顏料後，用筆端平坦的部分如旋轉般運筆上色。月亮的中心顏色較濃，周圍漸淡，成為朦朧的月亮。

星星（用筆刷做噴濺法）

噴濺刷
（Athena）

在刷子上沾上加了少量水的顏料，握住刷頭部分，用大拇指如撥彈刷毛般讓顏料噴濺出去，飛沫飛濺至畫面形成星空的景緻。在噴濺作品前多試噴幾次，以掌握感覺。

風景

Q154

為了明確表現近物和遠物之間的景深，有什麼要注意的地方？

A 想表現遠近感時，近處物體要畫大一點，而遠處的物體越遠越小。接近眼睛高度的地方，角度和傾斜度較緩，距離眼睛的高度越遠，角度和傾斜度越大。淺的冷色調讓人感覺較遠，而深的暖色調顯得比較近。我是用薄塗法從遠處開始畫起，一點一點慢慢重複塗繪。（野尻）

Q155

位於前方的物體較小，而後方的物體較大時，該如何上色才好？

A 清楚地描繪前面的花，而後方的樹木或山景以柔和的顏色朦朧地描繪。以寒色系顏料來畫位於遠方的物體，更能表現遠近感。（野尻）

設計、製作／野尻和子
（摘自《彩繪工藝》
第 35 期）

Q156

觀看風景的位置不同，構圖也會有變化嗎？

A 即使是相同的風景，若視線位置不同，看起來的氛圍也不同。我以房屋圖來說明（野尻）

從正側面平視

從上方俯視

屋頂變大，能看見展開的樹葉，呈現童話般的氛圍。

從下方仰視

屋頂變窄，牆看起來變大，房屋如同建在山丘上一樣。

Q157

在風景畫中，有哪些物體適合用來填補空白的部份？

A 樹木、雲等任何物體都能畫進去。這裡無法介紹所有的物體，以下只介紹變化版的樹木、雲等物體。（熊谷）

樹木 街道樹、日本冷杉、茂密的草叢等　　**雲** 如春霧般的雲，以及濃密的積雨雲等

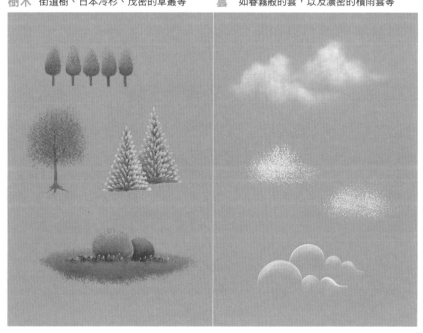

靜物畫

Q158

靜物畫大多以油畫顏料來畫，也可以用壓克力顏料來畫嗎？

A 壓克力顏料可用緩乾劑和腮紅筆來畫，以寬的單邊漸層法潤飾完成。我以杯子和花瓶等基本的圓筒形器物為例，來介紹油畫和壓克力顏料的不同之處。
（栗山）

油畫顏料 ★沾在筆上的多餘顏料，一面勤於用紙巾擦拭，一面描繪。

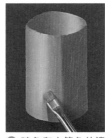
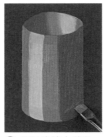

❶ 分區塊塗上暗色、中等色和亮色。

❷ 暗色和中等色的邊界、中等色和亮色的邊界，以雙邊漸層法的訣竅暈染。圓柱的內部暈染後，接著也要在外側暈染。

❸ 用腮紅筆輕輕地呈縱向暈染。漂亮暈染後，噴上消光保護漆，晾乾。

❹ 再塗上亮點和陰影的顏色。

完成。

❺ 運用與步驟❷、❸相同的要領暈染，以單邊漸層法畫上左側的陰影，再暈染。

❻ 在靠近右側邊端，畫上反射光後再暈染。

壓克力顏料 ★在大面積上塗上緩乾劑，在狹小面積塗上水，讓顏料慢點變乾。

完成。

❶ 塗底色，晾乾後塗上緩乾劑或水，再以單邊漸層法畫上陰影。以寬的單邊漸層法畫入右側的陰影。

❷ 亮點是以背對背（背對背的單邊漸層法）方式畫上顏色。

❸ 用腮紅筆把顏色的邊界輕輕地暈色。陰影3次、亮點2次，每次一面畫入，一面晾乾。

❹ 在靠近右側邊端畫入反射光，再暈染。

Q159

我想表現玻璃的透明感，但怎麼也畫不漂亮。我是用油畫顏料來畫。

A 畫玻璃時，要依序畫出玻璃背景的陰影、玻璃的陰影及玻璃的表面。亮點上因為能看見映出的周圍物體和光源，所以要仔細表現那些部分。為了讓玻璃顯得透明不渾濁，沒有物體的部分要讓它呈現透明感。此外，裝在瓶子或玻璃中的物品會出現折射現象，這部分也要好好地表現。
（栗山）

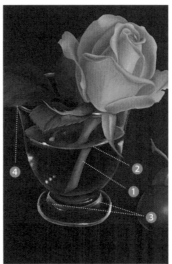

※ 光源來自右上前方時
★塗上顏色後暈染，但要注意暈染範圍不可太寬。

❶ 畫入玻璃杯中的莖、陰影，及背景的遮影（物體本身的陰影。落在接地的台子和牆壁等其他對象物上）。

❷ 描繪玻璃杯的輪廓線和水，再用腮紅筆暈染。

❸ 畫入亮點後，用腮紅筆暈染，用線筆畫入更明亮的亮點。

❹ 用葉子色、玫瑰色和淺黃色，畫入要強調的部分後再暈色。

Q160

該怎麼畫琺瑯材質？

A 琺瑯材質受光部分能反射出相當亮的光線，所以邊緣和亮點的中心要畫亮一點。而且，從明亮的受光區到較暗的背光區之間，必須有一定的明亮差異。因此，必須盡量大面積地畫入陰影。此外，還可以畫入破損和鏽斑，以表現琺瑯的質感。（栗山）

★以壓克力顏料塗上底色、晾乾。在畫面上薄塗上混合劑＆透明隔離劑，也可以用油畫顏料畫入陰影和亮點。

❶ 在筆的一側沾上顏料。

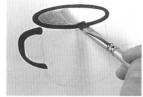
❷ 從杯子內側的暗處開始畫上陰影，暈染。

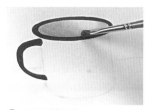
❸ 用腮紅筆暈染。

❹ 在側面畫入陰影，暈染。

❺ 畫入第2次陰影，暈染，在邊緣、提把和側面畫入亮點，暈染。噴上消光保護漆，晾乾。

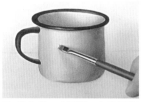
❻ 畫入第3次陰影，如擴展般畫入第2次的亮點，再暈染。

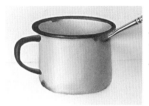
❼ 塗上生鏽部分的底色，畫入陰影後，用腮紅筆暈染。

★改變形狀和大小如不對稱般畫入鏽斑。

Q161

畫物體的陰影時有什麼要點？

A 在光源的反面側能形成明確的陰影。根據光線的高度和強度，影子的形狀和強度也不同。（栗山）

光	影
強	強
弱	薄

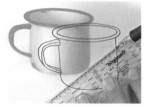
❶ 將圖案錯開重疊。連接描繪圖的右下角、圖案和底座交界的接點。

❷ 提把部分的遮影（落在其他對象物上的物體本身的影子），將圖案反轉過來以確立描繪的位置。

❸ 複寫遮影。

❹ 畫入遮影。

Q162

描繪葡萄等圓形水果時有何重點？

A 依不同的光源位置，決定最亮的部分。沿著曲線從最明亮的部分慢慢變暗，在最外側部分畫入反射光。依不同的圓形物體的顏色，改變反射光的顏色。（栗山）

範例（紫紅色葡萄）
畫紫紅色葡萄時，反射光和透明技法是加入灰色調和。具透明感的葡萄，則使用彩度高的黃綠色和紅色。

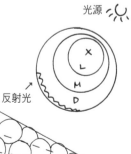

明暗度畫法
（各顆葡萄的明暗）
×＝亮點
L＝亮
M＝中等
D＝暗

光源

反射光

葡萄整體

樂斯梅林

Q163

一般是用油畫顏料來畫樂斯
梅林的，用壓克力顏料也能
畫嗎？用壓克力顏料畫時，
該用哪一種底劑？

A 用壓克力顏料也能畫。如果
使用壓克力顏料，加入緩乾
劑能讓顏料延遲變乾，也可使顏
料變淡。此外，描繪細部和描線
時，為了幫助顏色定著，也可以
使用助流劑。（小嶋）

Q164

雖然分成好幾種彩繪風格，但我想自創圖案時，是否一定要沿
用某風格？還是依我所設計的圖案而定？

A 樂斯梅林的每種風格都有其特色，自創圖案時，可以依據想畫的風格
來做設計。彩繪圖樣大致分為下列 4 種風格。（小嶋）

羅葛蘭風格（Rogaland Style）
特色是中心設計有 4 或 6 瓣的花朵，周圍
配置有 4 或 6 等份的曲線（蔓草花樣），
左右對稱呈放射狀散開。

泰勒馬克風格
（Telemark Style）
以 C 筆法和 S 筆法組合
而成，花朵和葉子圖樣
朝中央期中，具有律動
感。中心的 C 筆法畫至
根部，所有的一筆畫法
都從中心延伸出來。

華德雷斯風格
（Valdres Style）
鬱金香、仙蒂雅玫瑰（Centifolia
Rose）、杯形花、小花等的組
合，如花束般的設計。從花卉中
延伸出緞帶，呈現華麗可愛的風
格。和樂斯梅林其他的風格比起
來，它並非抽象圖樣，而是設計
成像真花一樣。此外，這種風格
還會以單色來描繪風景畫。

侯林達風格
（Hallingdal Style）
有著抽象設計的野薊葉、鬱金香、雛菊、小
花等圖樣左右對稱，或在中央配置大花，圖
樣整體設計呈輻射狀。

Q165

彩繪設計上有固定的顏色嗎？此外，有一定的花形和一筆畫法嗎？

A 基本上是有的。以油畫顏料來說，較類似普魯士藍、鈦白、土黃、鎘黃、那不勒斯黃、赭紅、焦赭、黃褐、茜草紅、鎘紅、樹綠、綠土色等顏色，藍、紅、黃、綠色會混入暗沉色中，再加入白色等增加變化。依不同的背景色，在畫中使用的顏色組合也不同，每個風格有其特色花朵，並非寫實的花卉。以下將介紹各種花朵和一筆畫法。（小嶋）

基本的顏色
黃、紅、藍3色中，加入補色的綠色。加上白色來保持色彩的均衡，並配合底色來組合顏色。

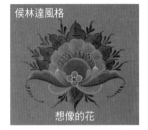

綠色　黃色

三原色
（基本）

藍色　紅色

Q166

淚滴筆法非常難畫，請問怎樣才能漂亮地畫出來？

A 淚滴筆法雖然和逗點筆法類似，但施加筆壓的順序卻相反。請以畫線的心情來畫，然後才加上筆壓，讓最後部分呈圓形。（小嶋）

花的樣式

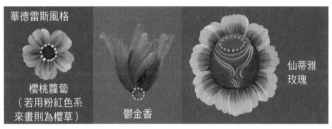

侯林達風格
想像的花

羅葛蘭風格
雛菊　　玫瑰　　鬱金香

4種風格
小花

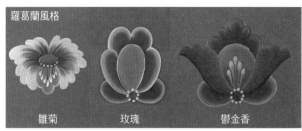

華德雷斯風格
櫻桃蘿蔔
（若用粉紅色系
來畫則為櫻草）
鬱金香
仙蒂雅玫瑰

一筆畫法

圓形筆法

❶ 中央為暗色，外側用中等色
❷ 在筆的一側沾上亮點色，以中心為軸一口氣旋轉畫圓。

橢圓筆法

塗上中等色和暗色後，在筆的一側沾上亮點色，從下側開始畫橢圓的弧線。

C筆法

❶ 在筆的一側沾上顏料，筆如同橫向滑行般開始描繪。筆不旋轉，朝一定方向描繪。
❷ 一面讓筆保持一定方向，一面如畫C字般運筆。

S筆法

❶ 筆如滑行一般開始描繪。
❷ 不要旋轉筆，保持一定方向，如畫S字般運筆。

逗點筆法

❶ 在橢圓筆上沾上顏料
❷ 開始描繪時施加筆壓讓前端呈圓形，稍微畫圓弧後漸漸放鬆筆壓。

畫曲線和描線

曲線是畫了中等色和暗色後，在筆的一側沾上亮點色來畫。描線是用線筆沾上大量的顏料來畫。

淚滴筆法

❶ 輕輕地從筆尖下筆，一面直接往前拉，一面施加筆壓，畫完後起筆。
❷ 先畫中央最長的一瓣，兩旁越往外側的花瓣則畫得越短。花瓣最後幾乎呈菱形分布以取得平衡。

❶ 用亞麻子油稀釋油畫顏料，用線筆充分沾上顏料。

❷ 以筆尖稍微畫上顏色，如畫線般運筆。

❸ 直接慢慢地加強筆壓，畫到最後部分讓尾端呈圓形。

能彩繪的素材

Q167

在原木料以外的素材上彩繪時，該如何上底漆？

A 這裡將介紹在玻璃、陶器、透明文件夾、塑膠和金屬罐上彩繪的方法。

如果手上的油脂在一開始就沾到素材上，顏料就無法附著，所以要先用肥皂洗手，以清潔劑充分洗淨素材，晾乾後再開始彩繪。
（津田）

玻璃・陶器

❶ 彩繪前噴上消光保護漆。噴漆時，要在戶外（在室內需通風良好）距離30cm以上來噴。在整個素材上薄薄地噴上一層，乾了之後再噴，重複這樣的作業5次。

※不想噴滿整個素材時，不畫的部分可用紙膠帶或紙遮住。

❷ 彩繪。
❸ 塗上保護漆即完成。保護漆可使用壓克力保護漆和聚氨酯保護漆。聚氨酯保護漆可以讓顏料定著得更好（在其他素材上彩繪時也一樣）。

噴上消光保護漆後再畫和不噴就畫的差異

消光保護漆（Krylon）

玻璃 噴了消光保護漆的情形

底色乾了之後重疊塗繪，能漂亮地疊色。

也能漂亮地塗上潤飾保護漆。

最後撕掉紙膠帶的情形。噴消光保護漆部分和沒噴部分的界線十分清楚。

陶器 噴了消光保護漆的情形

底色乾了之後再重疊塗繪，能漂亮地疊色。

也能漂亮地塗上潤飾保護漆。

沒噴消光保護漆的情形

能夠塗繪。

顏料充分乾了之後重疊塗繪，下面的顏料會剝落。

完全乾了之後塗上保護漆，顏料卻剝落了。

沒噴消光保護漆的情形

可以描繪。乾了之後再重疊塗繪，但下面的顏料會剝落。

完全乾了之後塗上保護漆，但顏料剝落了。

透明文件夾

 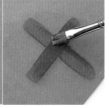

噴上消光保護漆後再塗繪。不論是重疊塗繪或在上面塗保護漆都沒問題。

沒噴消光保護漆就塗繪的情形
沒噴就圖繪，在塗上保護漆後，顏料會翹起來。

※透明文件夾的素材雖與塑膠類似，但描繪時的效果卻完全不同，它的塗繪步驟和玻璃、陶器一樣。

重新修正時，若用含水的筆多次塗擦，會將該部份的消光保護漆也一併擦掉。如果連保護漆也擦掉了，請用流水沖洗整個器物，再從新修正。

畫完後要塗上保護漆加以保護，但和木料等相比，金屬罐的顏料定著力較差，容易剝落，最好不要碰撞或用指甲刮到。

塑膠

表面略微粗糙的不透明塑膠素材

表面光滑、透明的塑膠素材

❶ 事先不必特別處理。洗淨素材後直接描繪即可。

❷ 若覺得顏色太淡，顏料乾了之後可再重複上色。

❸ 完成後塗上保護漆，更為持久耐用。

金屬罐

塗底色時

❶ 用砂紙（比 240 號稍粗）打磨。

❷ 塗底色。為避免透見下面的顏色，乾了之後再塗 1 次底色（右側部只塗一次）。顏色延展不佳時，可混入透明隔離劑。

※ 若不用砂紙打磨，顏料無法漂亮附著

※ 即使再用砂紙打磨，顏色也不會剝落

沒塗底色時

❶ 只有一個主題圖樣，可活用金屬罐本身的底色，和玻璃和陶器一樣，噴上消光保護漆後再畫。

❷ 畫好後再塗保護漆。

Q168

想在玻璃或塑膠素材上轉印圖案彩繪時，該怎麼做？

A 噴上消光保護漆後，放上布用水消複寫紙轉印即可。塑膠類素材可以直接轉印。（津田）

❶ 先噴上消光保護漆後再轉印圖案。

❷ 能夠轉印得很漂亮。

玻璃

Q169

彩繪玻璃時，有時會畫在底圖上，請問顏料中要添加哪一種底劑？

底劑的話，可在底圖上塗上玻璃底劑（Jo Sonja's）等。也有像 PermEnamel（Delta）這種不需上底漆的彩繪顏料，但事前必須徹底清除素材表面的油脂和髒污，顏料才能定著得更好。這種顏料加水稀釋後定著力會變差，在混色和畫單邊漸層時，要用專用緩乾劑來取代水。雖然最後要塗專用的保護漆，但這種底劑也能用來稀釋顏料。

使用塗底漆後才能彩繪的顏料時，也許會殘留讓人介意的底漆痕跡，這時可以只在繪圖的部分塗底漆，或是塗上如毛玻璃效果般的底劑，所以也可以在局部製造不透明的質感再來繪圖。（野村）

Q170

使用需以烤箱烘烤定色的顏料時，玻璃素材要使用耐熱玻璃嗎？這種作品能夠拿來作為餐具使用嗎？

使用能畫在玻璃上且用家庭烤箱就能烘烤定色的顏料，可考慮使用 Vitrea 160 低溫玻璃顏料，及 Porcelaine 150 低溫陶瓷顏料這兩種，它們大約只需用 150～160℃烘烤即可，所以即使是非耐熱玻璃也經得起烘烤。但是燒烤後若立刻從烤箱中取出，急遽的溫度變化常造成玻璃破損，所以烤好後可將烤箱門暫時打開，讓溫度慢慢降至常溫後再取出。此外，顏料上若標註無害（清楚標示食品衛生基準）的話，彩繪後也能當作餐具使用。（津田）

Vitrea 160　　　Porcelaine 150
（Pebeo）　　　（Pebeo）

Q171

在玻璃上彩繪時，要用哪種顏料較好？事先要做什麼準備工作嗎？

用 Vitrea 160（Pebeo）　用油畫顏料　用壓克力顏料
彩繪的玻璃杯　　　彩繪的玻璃杯　彩繪的玻璃杯

玻璃用的顏料分成像 Porcelaine 那類不需烘烤的，以及像 Vitrea 160 和 Glossies 丙烯光亮液（Liquitex）等需要經烤箱烘烤定色的類型。需經烘烤的顏料不會掉色，較具實用性。使用時須注意的重點是，因顏料易乾，所以請使用濕式調色紙。此外，因玻璃有厚度，在玻璃杯之類能透見後方的素材上作畫，眼睛容易疲勞。不妨在內側墊入紙張，用膠帶固定已畫好圖案的紙再來描繪。（山本）

濕式調色紙

這是保有水分、能夠避免顏料變乾的調色紙。雖有市售品，但也可以利用身邊物品自製。

❶ 在附有平蓋的容器（塑膠盒等）中，摺疊放入 4 張紙巾，倒入水。
❷ 配合盒子大小裁好厚描圖紙，重疊放入。
❸ 用調色刀取出要用的顏料。
※ 混色時，放在平的調色紙上進行。
※ 蓋上蓋子，顏料約可保持 3～4 天不會乾掉。

玻璃的彩繪法
※ 使用 Vitrea 160

❶ 用描圖紙複寫圖案，捲成圓筒放在已塗底漆的玻璃杯內側。

❷ 在乾筆上沾滿顏料。

❸ 繪圖。若顏色變淡，等顏料完全乾了之後再重塗一次。
※ 如果畫壞了，立刻用含水的棉花棒或其他的筆擦除。

Q172

若使用玻璃用底劑，在玻璃上也可以用壓克力顏料彩繪嗎？有適合的保護漆嗎？

A　只用水清洗而不作為餐具使用的話，玻璃上也可以用壓克力顏料作畫。如果只在要彩繪的部分塗上玻璃用底劑，乾了之後會變成貼紙狀，所以最好整體都塗上底劑。彩繪後乾了之後，最好使用可用水稀釋的保護漆原液，一面注意保護漆的用量，一面盡量用寬幅的筆塗抹一次。底劑、顏料和保護漆，任何一種沒乾透，都可能造成顏料剝落，請注意這一點。（山本）

玻璃用底劑（Jo Sonja's）
塗了底劑之後，再將顏料和底劑以3：1的比例混合來彩繪。

Q173

彩繪瓷器和玻璃時，塗上底漆後再用砂紙打磨也無法呈現我想要的深濃顏色。該怎麼上色才好？

A　真正的瓷器是反覆彩繪再經過高溫燒烤，才能呈現深濃的顏色和陰影，用烤箱燒烤的簡單玻璃彩繪不必做到那樣。在畫好的圖上再次上色，一定會使下面的顏料剝落，所以筆上要盡量沾取大量顏料，一次塗抹上色。如果作品只作為裝飾品，不妨試著在顏料乾了之後塗上保護漆，上面再上色，再塗保護漆。

此外，請使用容易處理的筆，最好一次就能完成彩繪作業。一般的平筆因厚度和彈性都超出所需，很難塗開顏料，所以我會用美工刀將筆削薄，讓它變軟後再使用。即使毛根滲入了顏料，筆毛散開的筆也能使用：平筆可刮掉兩側的毛，圓筆則邊旋轉邊用美工刀從毛根慢慢地刮掉筆毛，修整毛尖後再生利用。筆寬也可以用這種方法調整。描繪文字時，可依喜歡的寬度裁修筆毛，注意別太用力，以免一次切斷所有的筆毛。（山本）

自製筆的作法

❶ 和筆毛根部呈直角放上美工刀。

❷ 刀刃直接橫向滑動削除筆毛。表裡兩面都要削除。

修整前

側面

修整後

筆毛變薄後，成為觸感柔軟、滑順的彩繪筆。

Q174

我想在玻璃瓶上彩繪，但顏料總是剝落，無法畫出理想的圖案。是因為底劑有問題嗎？

A　玻璃上有油脂的話，顏料就無法附著。用布沾上加水稀釋的清潔劑仔細擦拭，再塗上玻璃也能使用的底漆，晾乾後再彩繪，我想應該就沒問題了。若不講究細節，不妨改變構圖，改用油畫顏料或琺瑯顏料來作畫，另有一番樂趣，但是顏料要較長的時間才會完全乾燥。這時不要用吹風機，讓它自然晾乾比較好。（山本）

※ 油畫顏料中混入快乾的底劑，能讓顏料快一點變乾。想表現殘留筆跡的美感時，可以混入底劑，讓顏料變得像壓克力顏料般柔軟，筆上就能沾取大量的顏料來彩繪。

速乾劑

油畫顏料

以混合速乾劑的油畫顏料所繪的作品
※ 就算用速乾劑，大約也要花2天的時間才會乾。

使用油畫顏料的畫法

❶ 在調色紙上放上顏料和速乾劑。素材上不要塗底漆。
❷ 筆沾上速乾劑。
❸ 在筆的兩側沾上不同色的顏料，在調色紙上暈染。

❹ 慢慢慎重地描繪。像在木料上作畫般，滑順地運筆和塗擦，下筆稍微滑行再起筆，一點一點地彩繪。

布

Q175

請教在布上彩繪時的注意事項（轉印圖案、用的顏料、底劑和保護劑等）。

A 布有可能會縮水，彩繪前請先下水洗過，但是像托特包等這類厚布料，還是別清洗比較好。為什麼呢？因為在畫之前要用熨斗盡量燙平，但因厚布無法去除細紋，又會大幅縮水，所以布包清洗後一定會變形。在轉印圖案前，一定要用熨斗將布燙平。其次是轉印圖案時，在描圖紙上放一片塑膠紙複寫，描圖紙比較不會破，鐵筆描繪起來也會比較容易（右圖）。

關於顏料，一般壓克力顏料中會混入布用底劑來使用，它有助顏色定著及避免暈染。顏料和底劑通常以等量混合，我在布上也會用薄塗法描繪，所以還是會加水來稀釋濃度。

最後噴上保護劑，從布上熨燙，使顏色定著。經過這項作業，布也可以下水。不想洗濯的布，可噴上市售的防水噴霧，會比較不易沾附污物，就算髒污，也能簡單擦除，但是塗繪部分的布質會變硬。如果是使用布料專用的顏料如 Setacolor 織品顏料（Pebeo），彩繪後布質就會如同沒上色般柔軟。（津田）

Setacolor 織品顏料
（Pebeo）

Q176

彩繪好的衣服經多次洗濯後，顏料會剝落。是不是因為用了舊的顏料？請問掉色的原因和解決辦法為何？

A 我不知道是不是顏料舊了，但在布上塗顏料時，請加入布用底劑。顏料和底劑的比例大約是 2：1，但因製造商不同，顏料的濃度也不同，請自行斟酌。畫好後務必熨燙，使顏料定著。使用方法請仔細參閱瓶上標示的使用說明。（熊谷）

布用底劑
（Jo Sonja's）

Q177

能夠在傘上使用 Ceramcoat 彩繪嗎？布用顏料 Setacolor 就算下雨也不會掉色嗎？

A 如果是 Ceramcoat，最好是邊混合布用底劑邊彩繪，但若是 Sosoft（Deco Art）和 Setacolor 等織品顏料，則可以直接彩繪。彩繪素材若是棉布，即使淋雨也不會掉色。不過傘布摺疊部分的顏料很容易剝落，所以描繪時，設計的圖樣要盡量避開傘骨的部分。（山本）

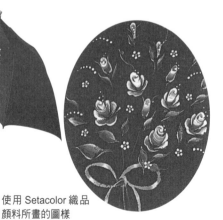

使用 Setacolor 織品
顏料所畫的圖樣

Q178

《彩繪工藝》第 24 期中曾刊載彩繪在布上的作品，請問可以用油畫顏料來描繪嗎？

A 在布上也可用油畫顏料來彩繪，但我認為不適合畫在生活中用髒後要清洗的衣物上。油畫顏料畫在布上時，顏料乾了之後會變硬龜裂，因此最好還是使用壓克力顏料 Sosoft 來畫。（小嶋）

Sosoft 織品顏料
（Deco Art）

白鐵

Q179

我無法在白鐵材質上塗出理想的顏色（顏色不均或出現筆跡）。怎樣才能均勻上色呢？

A 首先，輕輕地打磨素材，改善顏料的附著力。若打磨太用力使外表損傷器物碰水容易生鏽，這點需要注意，而且要用大筆來塗底劑或打底劑等，上面可以再重複多塗幾層喜歡的壓克力顏料顏色。若塗上白色的底色，只塗打底劑也行。

如果這麼做依然會顏色不均或殘留筆跡時，可考慮是否是下列因素造成的：

① 底色是否選用透明的顏色？

試著塗在報紙廣告等有文字或圖畫的紙上，以瞭解塗 2 次就能漂亮上色的顏料，以及多次塗繪依然能透見文字和圖案的顏料。金屬罐等器物建議以覆蓋力強的不透明顏料來塗底色。

② 塗色時筆是否豎著拿？

和一筆畫法不同，在金屬罐上底色時，筆尖最好不要施力。盡量將筆橫拿，整體都以相同的力道上色。而且筆上也不可沾取太多的顏料。（佐佐木）

Q180

我想在白鐵素材上做出大理石花紋，但卻無法漂亮地表現出來。我沒塗底漆但有使用緩乾劑，為什麼會失敗呢？

A 是像使用裂紋底劑那樣出現裂紋嗎？我不知道原因何在，如果白鐵上無法附著顏料，且有剝落的情形，那裡可能會開始形成裂紋。白鐵上色前，可以用無柑橘類成分的洗潔劑清洗，並充分晾乾，之後塗上金屬用底漆等，顏料就能好好地附著，呈現出漂亮的花紋。此外，顏料乾得太快（房間太乾燥、緩乾劑放太少等）的話，大理石花紋也無法漂亮地暈染。如果顏料會立刻乾掉的話，緩乾劑就要多加一點。（肱黑）

透明色和不透明色的差異

透明色
例：Americana
DA20 Calico red

塗 1 次

即使塗 2 次也稍微會透見下面的圖案

不透明色
例：Americana
DA25 阿斯蒂玫瑰

塗 1 次

塗 2 次後就幾乎看不見底下的圖案

花盆

Q181

想在花盆上彩繪，請教能經得起雨淋而不掉色的處理方法（要用底劑或油性保護漆嗎？）。此外，若想活用塑膠桶或花盆等素材的質感時，該如何上色才好呢？

A 我家在 5 ～ 6 年前所畫的素燒花盆，既沒塗底漆也沒上保護漆，至今依然保有漂亮的顏色，所以只塗顏料我想應該沒問題。如果擔心的話，完成後可以噴上噴霧式油性保護劑。（栗山）

※ 市面上有不用上底漆和保護劑的戶外用顏料 Patio Paint（Athena）等產品。

百圓商店的木製品

Q182

百元商店的木製素材質地粗糙，很難塗繪，該怎樣上色呢？

A 若要呈現素材的木紋圖案，不必太在意是否有充分打磨即可彩繪。那樣處理也別有韻味，應該有助營造氣氛。此外，用海綿上色、蛋紋技法或用立體劑製造凹凸的打底方法，都不必太在意素材的粗糙質感，不妨選擇那樣的設計。每一種彩繪方式其實都饒富趣味。（岸本）

塑膠傘

Q183

傘上的彩繪是否因為顏料塗得太厚才會造成剝落？

A 在塑膠材質上彩繪，無論如何顏料都很容易剝落。彩繪時最好要避開摺疊處，或盡量少畫些大平面的圖案，並且畫適用一筆畫法和筆觸線條來表現的圖案。此外，圖案不是只能畫在外側，畫在裡側便不必擔心下雨的問題，開傘後就能欣賞，從裡側往外看也會覺得很漂亮。塑膠傘選擇半透明有點粗糙的材質，比較容易附著顏料。此外，使用壓克力顏料時，可以混入布用底劑。（山本）

❶ 在筆上沾布用底劑（取代水使用）。

❷ 在❶的筆上沾取顏料。

布用底劑
（Ceramcoat）

❸ 畫在傘的外側時要避開摺疊處，可以在背面黏貼圖案照著描繪。運用在木材上彩繪的要領來畫即可。

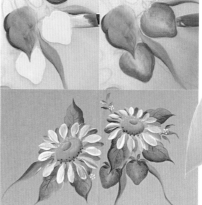

※ 畫草莓時，塗上菠蘿黃等底色，乾了之後再塗上紅色，發色會更好。

Q184

在附蓋的金屬罐上塗色，每次開合蓋子時，和主體重疊部分的顏料就會剝落。該怎麼辦？

A 附蓋的金屬罐和小櫃子的抽屜一樣，若在密接處塗上顏料，顏料的厚度會使接縫更緊，且會造成顏料剝落。
若是小櫃子類的木製品，事先一定要打磨去除顏料的厚度。此外，若要重塗金屬罐，建議使用噴霧式顏料。它能輕鬆薄塗顏料，而且很難剝落，防鏽、防水力也佳。（栗山）

抽屜側面要磨掉一點顏料的厚度份。

Q185

我想在木盒上彩繪，請問有沒有活用粗木紋的彩繪方法。

A 若在粗木紋的素材上彩繪，最好選擇能展現木紋的圖案。整個木盒塗上油性塗料，建議可以在貼標籤或印刷處，描繪鄉村風格的圖畫或風景畫的設計等。最後塗上復古劑，圖案會沿著木紋浮現，能展現另一番趣味。（栗山）

Q186

貼有裝飾板的舊家具無法直接在上面彩繪，該怎麼辦？此外，如果家具等彩繪的面積較大，適合使用哪種顏料和工具？

A 在大家具或有上漆的家具表面彩繪時，建議採取噴霧的方式上色。消光型鄉村色調的噴霧顏料，能直接當作彩繪的底色。噴霧式顏料能一口氣迅速薄塗，使用起來很方便。（栗山）

Q187

我想變換家具（餐具櫃）的顏色，可以用繪畫顏料嗎？如果可以的話，要怎樣來塗顏料呢？

A 家具可以用繪畫顏料來重新上色，但是事前必須經過仔細處理。先用稍粗的砂紙磨除表面的保護漆和塗裝，再用細砂紙修整，凹陷或受損處則以木用補土劑（J.W.etc.）和立體劑（Jo Sonja's）填平。如果得使用底漆，就先上底漆後再處理損傷，再以壓克力顏料塗底色。如果用能凸顯木紋的著色劑技法，就必須徹底磨除家具表面的塗裝，因此我不建議採取這種方法。（野村）

Q188

想在市售的原色木器上彩繪，但表面都已塗了保護漆。去除保護漆又太麻煩，有什麼好方法可以處理呢？

A 在塗有保護漆的市售木製品上彩繪時，我會用細砂紙稍微打磨要彩繪的部分，磨粗後直接上色。無論如何一定得磨除保護漆，也可使用能去除塗料的剝離劑。（栗山）

去除保護漆 ※ 顏料也一起去除。

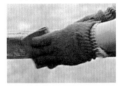

用砂紙磨除

大面積用砂磨機打磨更方便

使用剝離劑去除保護漆

❶ 在想去除保護漆的部分塗上剝離劑。　❷ 靜置一會兒讓保護漆浮起，再用刮刀或調色刀刮除。

❸ 用含有油彩稀釋劑的布徹底擦拭乾淨。

※ 使用特力屋等地販售的塗料剝離劑時，請先詳閱說明書。用於已彩繪的作品上，連顏料都會去除，這點請注意。

修復受損的作品！

Q189

作品掉落造成凹陷或損傷。該如何修補呢？

A 作品表面若嚴重破損，就無法修復，不妨在損傷的地方畫些圖案，讓破損變得不明顯。
若只是輕微凹損，可用保護漆填補凹洞，然後整體再塗一層保護漆，損傷處就會變得不明顯。請試試看。（佐佐木）

凹損嚴重可在上面畫些圖案

若只是輕微凹損，塗保護漆便能修復

Q190

塗過保護漆的作品，經過歲月的洗禮變得發黑髒污，該怎麼辦呢？

A 妳有仔細塗過 3 次以上的保護漆嗎？保護漆只塗一次是不行的。用海綿沾取稀釋過的洗潔劑來清洗，就可以清洗乾淨。此外，用充分擰乾的抹布擦拭也能變乾淨。放在室外的門牌等器物，最好塗上戶外用保護漆。一般的保護漆若重複塗 9 次以上，器物會更持久耐用。（湯口）

Q191

我雖然把作品收存在塑膠箱中，但是 2 件作品相鄰部分的顏料竟然發生沾黏或剝落。若分別用塑膠袋包裝，表面又會潮濕。該怎麼辦呢？

A 顏料會沾黏，可能是下列幾項原因。

●**保護漆還沒有完全變乾**
因為保護漆還沒有完全乾燥，必須再多放幾天。用吹風機吹乾後，顏料表面雖然看起來乾了，但這時還不能安裝蓋子或金屬配件，必須放在通風良好的地方 24 小時，讓它繼續自然晾乾。

●**收納在溫度高、濕氣重的地方**
在晴天的日子裡，作品放在汽車等高溫的地方，可能會發生沾黏的情形，只要將它冷凍 10 分鐘，就能輕鬆完好地分開。保存時請使用乾燥劑，如果得放在濕氣特別重的地方時，務必使用除濕機。

●**使用兼具底漆和保護漆功能的塗料**
底漆也有黏著劑的功用。說明書中即使標示兼有底漆與保護漆功能，但還是務必使用專用的保護漆。（湯口）

Q192

盛夏時節，玄關受到日照的門牌表面，竟然出現漆料起泡隆起的情形，這能夠修補嗎？

A 你很驚訝吧？受夏季陽光直射、炎熱的車內，或吹風機的熱氣等，都可能使底色的漆料起泡鼓起。若漆料已經隆起，雖然很難再恢復原狀，但還是可以補救。（大高）

受到高溫影響，漆料如氣泡般隆起。

❶ 用針或刀刺破起泡處。　❷ 在打開的起泡處塗上白膠。　❸ 用紙巾等壓住該處，讓它黏起來。　❹ 隆起的部分經修補後，變得不明顯。

Q193

喜愛的作品受損了，該怎麼修補才能恢復原狀？

A 若是木製素材受損，可以在上面塗上木用補土（如膏狀的黏土），就能漂亮地修補。（大高）

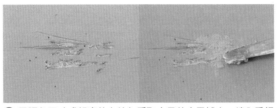

❶ 用調色刀（或報廢的卡片）舀取少量的木用補土，填入受損的凹陷部分，周圍也要抹上補土。　❷ 填滿補土後，用調色刀等工具刮除多餘的補土。

❸ 大約晾乾 15 分鐘後，用 400 號砂紙順著乾掉的木紋打磨。

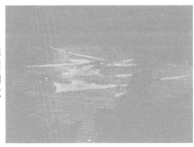

❹ 確認表面已完全變平滑後，塗上相同的底色加以整理，作品就會煥然一新。

Q194

有蓋子的素材蓋上一會兒再打開，顏料就剝落了。是因為塗保護漆的方法有誤嗎？怎樣才可以避免呢？

A 即使塗了保護漆，顏料依然沾黏，可能是保護漆還未充分乾燥就互相接觸的緣故。以吹風機吹乾後，表面看似已乾燥，但裡面並不會馬上變乾。塗保護漆後，最好保持開蓋狀態放置 24 小時以上。如果這樣做了還是會沾黏，可以塗上蠟。先確認器物表面沒有沾附塵土，用軟布沾上蠟，以螺旋狀塗擦表面。整體都抹上蠟後，再用乾淨的布擦拭，基本上和幫汽車打蠟的要領一樣。（津田）

A Finishing Wax
（J.W.etc.）

❶ 用布沾取蠟。

❷ 塗抹在蓋子、盒口等重要部分。

重新塗裝作品

Q195

已塗裝好的素材想重新塗裝時，該怎麼進行？是不是要恢復到塗裝前的狀態？

A 畫好的作品想重畫或變換底色是常有的事。我的作品完成前，不知經過多少次重新塗繪修改。別擔心，雖然得多費點工，卻能創作出更完美的作品。以壓克力顏料彩繪的作品，依照以下的步驟打磨，就能去除顏料。不需要完全磨除顏料，重要的是表面要均勻地打磨平整。請閉起眼睛試著以指腹撫摸表面，若沒有凹凸不平，即使有些地方還殘留顏料也無妨，新顏料塗上後就能完全覆蓋。

不喜歡打磨大面積的人，我推薦使用去除劑。在想去除顏料的那面，依下述步驟塗上去除劑，就能讓顏料浮起去除。塗上之後若顏料無法浮起時，有可能是因為去除劑塗太少，請再塗一次。最後再以耐水性的砂紙打磨，修整平滑。去除劑還沒乾時會散發一種甜味，須乾燥至沒有味道才能塗上之後的顏料。這種去除劑也能用在以油畫顏料彩繪的作品上，請不妨試試看。
（津田）

去除劑（J.W.etc.）

用砂紙磨除顏料

❶ 用 240 號的砂紙輕輕打磨。

❷ 將 800 號的砂紙充分沾濕，整體均勻地打磨平整。
※ 顏料沒有完全去除乾淨也無妨。

用溶劑去除顏料

❶ 在想去除顏料的部分倒上足量的去除劑。

❸ 顏料變柔軟後，用鐵匙刮除。

※ 塑膠等素材可能會被去除劑溶解，請避免使用。

❷ 直接放置 15 分鐘。

❹ 用紙巾等擦除乾淨。

Q196

想去除以前所畫的顏料，該怎麼辦？

A 即使有塗保護漆，一開始可用粗砂紙（約150號）打磨想去除顏料的部分。新手往往會選用細砂紙打磨，不過完成時若用400號砂紙輕輕打磨，才能呈現漂亮的彩繪面。（大高）

用砂紙磨除整體顏料的方法

❶ 沾濕紙巾，濕度大約是用手指按壓能稍稍出水的程度，輕輕將想去除的部分擦濕。

❷ 用裁成方便使用大小的粗砂紙（150號）打磨。一面勤於用❶的濕紙巾擦濕，一面避免弄傷表面順著木紋打磨。

❸ 磨掉圖案後，換用細砂紙（400號）打磨。一面用❶的濕紙巾擦濕，一面輕輕打磨，直到木紋平整，表面晾乾變細滑後即完成。

局部重新彩繪的方法（金屬罐素材）

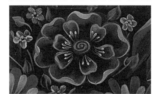

磨除前的狀態

❶ 和木製品一樣，先塗濕表面，用小塊砂紙（150號）打磨。金屬罐沒有紋路，用砂紙邊角像畫圓般打磨，就能徹底磨除顏料。

❷ 要磨除小面積的顏料時，將砂紙摺小較容易打磨。

❸ 在磨除顏料的部分，塗上底色。

❹ 底色和周圍無色差時，就能重畫局部的圖案。

不同號數砂紙的比較

以相同的力道打磨30秒鐘（先弄濕素材）

※ 使用的素材上依序重疊塗上白、褐、藍的顏料，再塗上保護漆。

400 號
細目。適合第2次砂磨或最後潤飾時使用。

磨除藍和褐色顏料，能看到白色

240 號
中等粗細。

磨除藍色，能看見分布在底下的褐色和白色。

150 號
粗目。適合質地較粗糙的素材或要強力打磨時使用。

磨除藍和褐色的顏料，能看到白色。

★器物彩繪時，一般木製品是用150～400號。砂紙背面有標示數字，數字越大表示砂紙質地越細。

Q197

要磨除大面積的顏料時，用砂紙打磨很花時間，有沒有更快速去除顏料的方法？

A 使用去除劑（J.W.etc.）就能徹底清除，但為安全起見，請在通風良好的地方進行作業。（大高）

❶ 去除劑放在調色紙上，均勻塗抹在素材上，即使沒有塗很多也無妨。

❷ 靜置約15分鐘，用紙巾擦除顏料。

❸ 也可用調色刀（或卡片）取代紙巾刮除顏料，就能不沾附塵屑徹底清除。

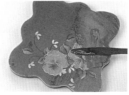

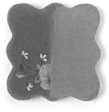

❹ 右側是塗了去除劑的部分。表面的顏料和保護漆都已去除。

其他

Q198

起初是使用 Americana 牌的顏料，但它比 Ceramcoat 的顏料硬，很難畫單邊漸層。請教如何善用 Americana 的顏料？

A　Americana 的顏料比 Ceramcoat 的濃度高，不妨增加筆上的含水量試試看。Americana 另有混色用的底劑，將它和顏料以等量混合後，就能調成和 Ceramcoat 顏料大致相同的濃度。通常用筆沾取底劑和顏料混勻後，就能塗出漂亮的單邊漸層。Jo Sonja's 的助流劑也具有相同的功用，可以取代 Americana 的混色劑。（津田）

混色劑
（Americana）

助流劑
（Jo Sonja's）

Q199

顏料的水分太多而發生聚積滲染的情況，乾了之後殘留水漬，該怎麼辦？

A　顏料發生聚積的情形，是因為水分太多的緣故。描繪前，先去除筆上多餘的水分（顏料）後再畫。在此很難以文字說明到底水分多少才恰當，請參看下圖的塗繪情況，反覆嘗試體會。（熊谷）

調整成適量的水分
（顏料）

水分（顏料）太多
會塗不均勻

Q200

用 Jo Sonja's 的顏料以薄塗法和單邊漸層法塗繪時，顏色容易泛白變髒，該怎麼辦呢？

A　也許是顏料和水不太相融也說不定。雖然我不太清楚原因，但因為這個品牌的顏料相當濃，所以和 Ceramcoat 顏料的處理方式應該有點不同。Jo Sonja's 的顏料延展性較差，在單邊漸層的混色上，一旦習慣 Ceramcoat，確實會感覺比較難掌控。請以 Jo Sonja's 的緩乾劑或助流劑取代水混色，或將顏料稀釋成墨水般的濃度。

此外，這個顏料原本具有油彩般的特性，所以很適合用來畫雙邊漸層法、背對背畫法或者陰影和亮點，這也是防止泛白的方法。
（岸本）

Q201

我怎樣都調不出理想的顏色。請教調色的要訣是什麼？

A　顏料變乾後，顏色也會發生變化，因此容器中所見的顏色和實際塗繪晾乾後，通常會和想像的不太一樣。

如果希望混色後是符合期待的正確顏色，可以用手邊的顏料繪製一張顏色表，這樣就能瞭解顏料乾了之後的色彩。同時，在各色中分別混入 1/2 的褐色系顏色，或用接近相反色的顏色，以 1：1 的比例混合（黃色系和紫色系、紅色系和綠色系、橘色系和藍色系等），或是在所有顏色中混入 2~3 倍的白色等，將各種情況繪製成數個演色圖表，以後在尋找類似的顏色時，會是很方便的參考利器。（佐佐木）

例：紫紅色（Americana DA26）

DA26	DA26+DA93	DA26+DA52
底色	+	+
2倍白色		
3倍白色		

Q202

我想以油畫顏料來彩繪，請問至少要準備哪幾種筆和顏料？

A 油畫顏料是以混色方式來調製顏色，一般是邊混合顏料邊彩繪，所以準備常用到的白、黃、紅、褐、藍、黑色系等顏色即可。筆如果備齊尼龍的線筆，以及非尼龍的黑貂毛、貂毛等天然毛的 8 號、6 號平筆、腮紅筆等，我想就能開始彩繪了。（野尻）

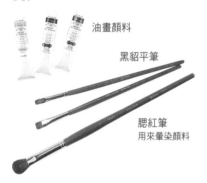

油畫顏料

黑貂平筆

腮紅筆
用來暈染顏料

Q203

使用吹風機吹乾時，用冷風還是暖風比較好呢？

A 使用吹風機的目的是為了吹乾，所以用暖風比較好。出風口要距離畫面 15cm，吹的時候要注意同一地方別受熱過度。顏料變乾後，若作品還有熱度，絕對不能直接在上面彩繪（會出現麻煩狀況）。為了降溫，也可以再用冷風吹。（大高）

Q204

複雜的形狀在個別上色時，常常會塗到界線外。有沒有能夠漂亮上色的方法呢？

A 複雜的圖形無法貼上紙膠帶遮覆，建議可以到畫材店購買黏著力較弱的遮蔽紙。（大高）

遮蔽紙的用法

❶ 在畫面上貼上遮蔽紙，用複寫紙轉印圖案。　❷ 依照圖案切割遮蔽紙。

❸ 撕掉塗色部分的遮蔽紙。　❹ 在撕掉的部分塗上顏料。

❺ 撕掉剩餘的遮蔽紙。

Toricon SP 遮蔽紙（Holbein）
黏著力低的透明遮蔽紙

不用遮蔽紙的遮覆法

❶ 在紙或描圖紙上裁空圖案，用沾上顏料的海綿拍打上色。

❷ 邊拍打上色邊檢查上色情況。

※筆塗時若水分太多，會從紙型邊滲染。

Q205

桌子上的工具總是亂成一團。請問工具要如何收納，才能清爽、有效率地作業呢？

A 這完全要看個人的癖好與習慣，雖然是這麼說，不過我在彩繪的時候，通常會像右圖中那樣擺放用具。慣用右手者，調色紙一定要放在右側，筆洗器放在右前方，旁邊放紙巾等擦筆紙，顏料放在左前方。這樣配置一方面不會弄髒作品，還能減少無謂的動作，讓人能夠專心埋首彩繪。從握筆最初開始，用心布置有效率的作業環境便能舒適愉快地彩繪。另外，破掉不能用的調色紙貼到硬紙板上，就還能繼續使用。調色紙因厚重的底紙變得更穩定，用筆沾取顏料時也會變得更方便。（大高）

倒出顏料時，從調色紙的後方開始放置，才能不浪費地充分利用調色紙。

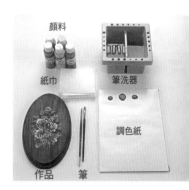

顏料

紙巾

筆洗器

調色紙

作品　筆

外文書籍

Q206

我想參閱原文彩繪書籍來描繪作品，但不擅英語，請教該如何參考原文書？

A 我開始接觸器物彩繪時，還沒有相關書籍可參考，所以我參考了美國畫家出版的英文彩繪書，畫了許多的作品。當然，參看外文書時，你需要準備字典，即使無法像上英語課般逐字翻譯，無法瞭解所有的文章，但是透過步驟圖，你依然能有所領會。當你接觸許多書籍後，應該就會注意到，儘管作者不同，但書的架構差異不大，到了那個時候就沒問題了。

美國出版的彩繪書籍優點是，顏色名稱以全名的字首標示。例如：Ceramcoat 2506 的 Black 或標示為 B。只要看到文字，就能想像顏色。

通常翻開封面，便能立刻看到 General Instructions、General Information、Private Lessons、Preparation、Painting Techniques 等字，雖然因不同書籍可能有異，但像這樣，開頭一定有整本書的內容介紹，包括使用的顏料、筆刷（筆）、底劑，該書使用的特別技法和名詞定義等，內容非常豐富，建議你一定要先過目。特別是要先閱讀技巧說明，因為本文中並沒有詳細的說明。

接著，解說中會頻繁出現的單字有 Surface（使用的木料表面）、Palette（使用的顏料名稱列表）、Surface Preparation，或是 Background（木料的底材處理說明）、Finishing（最後保護漆的處理說明）等等。

接下來，進入說明文章。我會先找動詞，以掌握接下來出現的顏色，例如下列的短文：

Apply two coats of Folk Art Parchment with a 1" basecoating brush, sanding lightly between coats.（原文翻譯：使用 1 吋的底色用筆，塗繪 Folk Art 乳黃色顏料 2 次。在 2 次底色之間，要輕輕地砂磨）。

這段說明中最重要的訊息是，Apply（塗），其次是出現的顏色名稱 Parchment（乳黃色）。塗 2 次、使用 1 英吋的底色用筆、砂磨等，如果在意那些單字而不斷查字典的話，作品會沒有進度。作品完成後，似乎要塗 2 次才恰當，像這樣自己思考判斷，我想也是很重要的事。重點是習慣去閱讀。一開始多花點時間，就能逐漸瞭解書中內容，掌握住閱讀的訣竅。（津田）

器物彩繪的組織 · 團體

Q207

器物彩繪相關的組織和團體有哪些？

A 日本的財團法人日本手藝普及協會、日本裝飾畫協會（JDPA），及美國的裝飾畫家協會（SDP）等，都是以普及器物彩繪為宗旨的組織，除了會舉辦彩繪活動，也會進行技術與資格的認證，以及發行會報雜誌等，不過活動內容、會費和優惠等皆各有不同。

財團法人日本手藝普及協會

以培養手藝師資和普及手工藝為宗旨的團體，由 1964 年成立的「風尚手藝顧問協會」在 1969 年改名而成的。除了彩繪部門外，其他還有手工編織、刺繡、蕾絲、手織、皮革工藝、拼布、押花等部門。

●**活動**：以培養師資，活化教室等為目標，進行彩繪課程的推廣、資格認證、開辦研習講座和活動、發行會報等。學習協會制定的彩繪課程，獲得講師資格認證就能成為會員，能獲得介紹教室的服務、參加會員限定的活動和研討會，能定期收到會報和資訊介紹等資訊。

●**講師認證**：課程修習完畢後，即授予講師資格認證成為會員。透過具有本部或本協會講師資格的講師會員的指導，修畢本協會獨立課程後，講師登記考試合格，完成各相關手續後，便能以協會講師身分參與活動，及頒發本協會的資格。

獲得講師資格認證入會的會員，會收到會報、教材目錄及其他訊息通知。

▲針對彩繪部門會員發行的會報，《Handi Crafts》彩繪特集號（每年發行 2 期）內容刊載作品的提案和發表、後援活動指南、研習會資訊等實用訊息。

▶教材目錄（每年發行 2 期），內容刊載適合會員限量發行的特殊教材，也會介紹對教室營運有幫助的產品。

■網頁：www.jhia.org
財團法人日本手藝普及協會
地址：162-0845 東京都新宿區
市谷本村町 3-23 Vogue Building 8 樓
Tel:03-5261-5096　Fax:03-3269-8725

日本裝飾畫協會（JDPA）

1989 年在日本由裝飾畫講師及相關事業各公司共同成立。目前彩繪愛好者也能加入，為日本最高等級的非營利團體。以普及器物彩繪、提升技術和促進會員交流等為宗旨，推行各項活動。

●**活動**：發行會員雜誌《Decorative Painting》（每年 3 期），召開大會（每年 1 次），召開招聘外國講師的研討會，技術認證等。

●**技術認證**：GRA（Gold Rose Artist，靜物畫、花卉和一筆畫法 3 項合格）；SRA 和 BRA（Bronze Rose Artist、Silver Rose Artist，靜物畫和一筆畫法任一項合格）。

■網頁：www.jdpa.jp
日本裝飾畫協會本部事務局
地址：103-0002　東京都中央區日本橋馬喰町 2-2-13-801
Tel: 03-5649-2321　Fax: 03-5649-2325

裝飾畫家協會（SDP）

在美國設有本部，是 1972 年專為器物彩繪的講師和愛好者所成立的組織。介紹彩繪相關的資訊和技術，開辦普及彩繪的活動及促進彩繪者的交流。人人都能成為會員，以美國為中心，在世界各國都有會員。

●**活動**：發行會員雜誌《The Decorative Painter》，在美國召開會議（每年 1 次），開辦研討及資格認證等。

●**技術認證**：CDA（Certified Decorative Artist，一筆畫法、靜物畫任一種合格）；MDA（Master Decorative Artist，一筆畫法、花卉和靜物畫 3 項均合格的 CDA 合格會員）。

■網頁：www.decorativepainters.org
■聯絡：hxc2gjf@yahoo.com
Tel: (86)10-6508-9868
（負責人：黃曉利／中文可通）

器物彩繪的歷史
器物彩繪的起源和發展

所謂的器物彩繪

器物彩繪透過移民從歐洲傳入美國。以歐洲傳統的裝飾技術為基礎，在木材、白鐵、玻璃、陶器和布等所有素材上繪圖，統稱為「器物彩繪」（Tole Paint），在日本則稱為「Tole Painting」。

美國的器物彩繪在約 40 年前被稱為裝飾畫「Decorative Painting」，被視為一項新的藝術形式。它使用圖樣，以合理、系統化的技術指導法，發展成人人都能漂亮彩繪和親近的藝術，器物彩繪就在這樣的基礎下開出燦爛的花朵。

隨著油畫顏料及顏色豐富、濃度也方便使用的壓克力顏料的誕生，器物彩繪更加盛行，也確立了它的工藝地位。

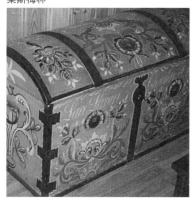
樂斯梅林

歐洲傳統裝飾技法

孕育於歐洲的民間藝術（Folk Art）在各國都有不同的發展，有的成為裝飾庶民家具的技藝，有的成為宗教性繪畫，有的變成王室的裝飾，演化成各種形式傳承下去。在瑞典和挪威最具代表的「樂斯梅林」，顧名思義，其花卉圖案以變形玫瑰為中心，還組合風景畫與人物等，以一筆畫法和雙邊漸層法來彩繪。到了 18 世紀，彩繪也被運用在富裕的地主和商家的室內裝飾上，後來還加入宗教題材，運用在教會的室內裝飾上，彩繪就這樣擴展至世界各地。

荷蘭的「辛德魯本」據說起源是家具的手雕花樣被當作彩繪圖樣而發展起來。這個源自小城名稱的彩繪形式以紅、深藍、綠為基本色，時至今日仍維持它華美的風貌繼續傳承下去。

德國的「包爾安莫雷萊」源於 13 世紀，教會和貴族邸宅的裝飾繪被彩繪在家具上而發展起來。到了 17 世紀時，演變成鑲嵌細工般的高藝術性精緻工藝。但因一般民眾遙不可及，因此開始仿畫成簡單的幾何圖案，自由地彩繪在廉價的家具等器物上。

辛德魯本

包爾安莫雷萊

歐洲現存的家具中，能看到應用器物彩繪及型染技法的各種雕刻設計。

「Tole」的語源

自 18 世紀中葉起，白鐵器皿盛行了大約 100 年，歐美人到現在仍將愛用的彩繪白鐵器皿稱為「Tole」。雖說是白鐵器皿，但正確地說應是薄鐵或是在銀上覆以薄錫的器皿。為了耐高溫，這些器皿還經過爐火燒製具有平滑的表面，多用來作為托盤、大盤、水罐或壁爐邊架等。

所謂的「白鐵器皿」，源於法語中的「Tole」這個字，原意是薄鐵片或平板狀的物品。在英國這類器皿被稱為「Japan」，位於威爾斯南部的龐蒂浦（Pontypool）城，有許多生產這類器皿的工廠，因此也被稱為「Pontypool」；在法國，它們被稱為「Tole Peinte」，後來改稱為「Tole」；在美國，據說被稱為「Japanned Metal（tin）Ware」。

美國 Tole

進入 19 世紀之後，錫器在美國才興盛起來。自英國進口的鐵板，從港口以牛、馬運至城裡，被稱為白鐵匠（White Smith）的錫匠們，將它們製成鍋子、咖啡壺、托盤、桶罐和玩具等。

從城市至鄉村沿街叫賣，被稱為「Pedlar」的流動商人的載貨馬車上裝滿了白鐵商品，鄉村婦女們都期盼他們的到來。載貨馬車隨著春天一同來臨，也帶來久違的東部訊息，除了婦女們手工藝品與商品的交換地，也是歡樂的社交場所。流動商人販售的白鐵製品依彩繪圖案的不同，其價值和名稱也不一樣。只畫著小彩圖的製品稱為「Painted Tin」，飾以豐富圖樣的稱為「Japanned Ware」，裝飾著豪華彩繪的則稱為「Tole」。或許，當時人們的屋

白鐵托盤

子裡都裝飾著彩繪水果、花卉和風景的「Tole Ware」吧。

隨著時代受到喜愛的 Tole

比銀器實惠而受人們喜愛的 Tole，隨著時代的推演變成了古董，只在收藏家之間保存了下來，但是器物彩繪的出現，又讓它們再度復活受到矚目。

Tole 是裝飾彩繪的白鐵製品，器物彩繪（Tole Paint）則是指運用在那些製品上的彩繪技法。

從木材到金屬，從金屬到塑膠，在天然素材（木材）又重新受到重視的今天，請你透過器物彩繪，一同來體驗和「木材」的接觸。這項藝術不需要繪畫才能就可以從事，是任何人都能輕鬆學習、漂亮描繪的工藝，我希望你也能體驗它的樂趣。

參考文獻／《彩色生活，器物彩繪》
Baruucha 美知子著

器物彩繪的用語解說

以下依首字筆劃順序說明器物彩繪的用語。

▶在首頁中能參閱動畫及步驟圖
http://www.tezukuritown.com/lesson/draw/words/index.html

C 筆法【C stroke】 ▶

使用平筆或圓筆，如寫「C」字般的描繪法。

S 筆法【S stroke】 ▶

使用平筆和圓筆，如寫「S」字般的畫法。

一～五劃

一筆畫法【stroke】
流暢地運筆，以一筆來描繪。

三色漸層【tripleloading】
在筆上沾上不同的3種顏色，以此狀態描繪。

上底色【basecoat，undercoat】 ▶
塗繪最底層的顏色。有時指素材整體的底色，有時指圖案各部分最下層的顏色。

上著色劑【stain】
用具有透明感的染劑塗繪背景，以突顯木紋。

大地色【earth color】
接近泥土與大地的顏色，如琥珀色、黃褐色、土黃色系。

中央漸層筆法
【centerloading，centerload】
在平筆的中央，用線筆加上顏料使其暈染，成為從中心往兩側顏色逐漸變濃淡的畫法。

分區塊上色【block in】
在圖案的各部分塗繪顏色。

反射光
【reflected light，reflect light】
不是來自光源的光，而是周圍物體反射出的光。會出現在明亮光線的反面側。

月牙形筆法【crescent stroke】
使用圓筆或線筆，在開始和結束處以筆尖描繪，在中央部分以最強的筆壓來畫。和C筆法類似，但周圍是能收攏成圓形般的新月形。

木用補土劑【wood filler】
指木材用補土材料。用來修正木材表面的孔洞或破損。

布繪【fabric painting，fabric paint】
指在布料上作畫。使用布料專用顏料，或在一般的壓克力顏料中混入布用底劑來描繪。

六～十劃

仿飾漆法【faux finishes】
「faux」是「擬似、贗品」之意，是模仿大理石花紋或木紋等的繪畫技法。

色彩飽合度【intensity】
彩度。指鮮明、暗淡等顏色的鮮豔度。

冷色【cool color】
即寒色。讓人感覺寒冷的顏色。

吸塵布【tack cloth】
具有黏性的布，能將砂磨產生的木屑或沾附表面的塵土擦拭乾淨。

底漆【sealer】
讓顏料附著得更好，能封填木頭毛孔的打底劑。

底劑【medium】
也被譯為「溶劑」的媒劑，有各式各樣的種類。底劑不同，效果也不同，有的方便塗繪作業，有的可在表面製造效果等。

明暗度【value】
指顏色的亮度與暗度。

油畫顏料【oil paint】
指油畫的顏料。

金箔【gold leaf】
想使作品顯得豪華，或與裂紋技法併用來表現古董風格時使用。有粉狀與液狀產品，除了金以外，也有其他金屬的箔。

亮點【highlight】
物體受光時最明亮的部分。

保護漆【varnish】
為保護作品的表面，最後完成時所用的溶劑。

砂磨【sandine，sand】
用砂紙打磨素材表面，使其變光滑。

背景【background】
圖畫的背景，也指圖案周圍的部分。

背對背畫法【back to back】
描繪中央深、兩側漸淡的帶狀線條的技法，常用來畫緞帶或筒狀物的亮點等。

重疊上色【over stroke】
在已經畫好的色塊上，再重疊上色一次。

海綿【sponge】
海綿或合成海綿。要製作地紋圖樣時使用，海綿沾上顏料以點叩方式製作。

海綿上色法【sponging】
在海綿上沾上顏料，如拍打般上色。

海綿刷【sponge brush】
在握柄前端以海綿取代筆毛，用來塗底漆或保護漆非常方便。

紙膠帶【masking tape】
不想塗繪的部分為避免上到色時所黏貼的膠帶，也可以用來固定圖樣。

十一～十五劃

乾筆法【dry brush】
在乾筆上沾上顏料，擦除多餘顏料後，以輕擦方式讓筆跡呈飛白感的畫法。常用來畫亮點、強調重點或腮紅等。

乾擦法【scumbling】
使用乾擦筆等描繪不規則的圖樣，從縫隙間仍能見到底色的畫法。和點畫法類似的技法。

強調重點【accent】
為使圖畫更生動活潑，最後潤飾時再加強塗上一點顏色。

淚滴筆法【teardrop stroke】
常用於樂斯梅林彩繪風格中的淚滴或水滴狀圖形的筆法。和逗點筆法相反，是從細端開始畫起，最後在膨起端收筆。

混色法【blending，blend】
混合數種顏色。有2種以上顏色並列或混合後再描繪等不同的情況，也有在畫面上混合的方法。

混色塗法【brush mix】
筆上沾取數色顏料，在未完全混合的狀態下描繪的方法。

淺色調【tint】
在某色中加入白色成為更明亮的顏色。或是為了在畫作中加入重點所畫上的顏色。

粗線條平塗【broad stroke】
畫筆上沾滿顏料大面積塗繪的畫法。使用平筆等的寬度來畫。

細部【detail】
細節的部分。大部分畫作都是最後才畫細部，如睫毛、頭髮線條、條紋、針目、輪廓、圓點等，依描繪物而有所不同。

蛋紋技法【egg shell】
原為蛋殼之意。指用滾筒刷塗刷背景，使表面呈現凹凸的細小蛋紋。

透明技法【glaze，glazing】
在畫好的圖案上，薄薄地塗上用水或底劑稀釋的顏料，使作品呈現有厚度的透明感的方法。

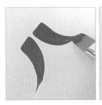

逗點筆法【comma stroke】
使用平筆和圓筆像是寫逗點般描繪。

陰影【shade】
光線照不到而變暗的陰影部分。

單邊漸層法
【sideloading，sideload】
在沾濕的筆的一側沾上顏料，在調色紙上將筆上下輕壓讓顏料暈開，以畫出具有濃淡色的漸層效果。

復古技法【antiquing】
讓作品呈現年代久遠老舊質感的潤飾方法。

描圖紙【tracing paper】
複寫圖案或在素材上轉印圖案時，很便於使用的半透明的紙。

描線【line work，liner work】
使用線筆描畫細線。

提色法【lifting】
將塗上的顏料，在乾燥後塗抹掉。趁顏料未乾時，用濕筆塗刷上層顏料，以露出下層明亮的顏色，要製作亮點等情況下使用。

畫曲線【scroll】
活用筆的彈力，以圓滑的線條描繪螺旋等曲線。

畫圓點【dropped dots】
線筆與畫面保持垂直握拿，以筆尖來畫圓點。

筆尖加色【tipping】
在沾上顏料的筆尖，再加沾少許其他顏色來描繪。

筆墨法【pen and ink】
使用油性或水性筆描繪圖案細部或輪廓的方法。

裂紋技法【cracking】
使用裂紋劑，使表面呈現細小裂紋的技法。

圓形筆法【circle stroke】
使用平筆以筆尖單側為軸旋轉一圈畫圓的筆法。

圓點【dot】
用圓筆筆尖或鐵筆等所畫的圓點花樣。常用來畫花蕊或和圓點花樣。

塑型劑【modeling paste】
製作凹凸表面或立體感時所用的塗料或黏劑。製作灰泥牆面或雪花等樣時經常使用。

塗層【coat】
指均勻塗上顏料、保護漆等各個塗層。

暖色【warm color】
能給人溫暖感覺的顏色。原色中為紅、黃兩色。

滑行交叉筆法
【slip slap，slip slapping】
用大平筆如打叉般不規則移動的塗繪方法。

葉形筆法【leaf stroke】
使用平筆、圓筆或橢圓筆等，描繪葉片般形狀的筆法。

圖樣【pattern】
指用線條畫出的圖案，也指花樣、花紋或樣式等。

對比【contrast】
指顏色、明度、彩度、比例等的對比。

漸層法【walking】
為畫入大面積的陰影和亮點，用平筆一面慢慢移動，一面以單邊漸層法或雙邊漸層法塗繪。可以塗在顏料已乾的表面，也可以塗濕表面後再塗繪。

輕塗法【dabing】
在筆的一側沾上顏料，一面上下有節奏的按壓，一面讓顏料呈稍厚質感的畫法。

噴濺法【spattering】
使用筆或牙刷等工具，在作品表面噴濺顏料的畫法。

緩乾劑【retarder】
同遲乾劑。延緩顏料乾燥的底劑。可以和顏料混合，或塗在要畫的部分。

複寫紙【transfer paper】
這種複寫紙的複寫線條遇水不會消失，遇壓克力顏料或油畫顏料的稀釋劑則會消失。

調色【mixing paint】
混色。混合 2 色以上的顏料。

調色刀【palette knife】
混合顏料，或去除塑型劑等時所用的工具。

遮影【cast shadow】
光線被物體遮住形成的影子。

鋒口畫線【chisel stroke】
用平筆以鋒口畫細線。

鋒口畫線法【chisel edge，knife edge】

使用平筆的前端，橫向滑行畫細線的方法。

十六～二十劃

遲乾劑【extender】
同緩乾劑【retarder】。為延緩顏料乾燥的底劑。能和顏料混合，或直接塗在描繪部分上面。

隨手畫【freehand】
沒有圖案的部分等，自由地描繪。

濕上乾【wet over dry】
等最初塗的顏料乾了之後，再重疊塗上含有水分的顏料的技法。

濕對濕【wet on wet】
趁最初塗的顏料還未乾之際，從上面重疊塗繪含有水分的顏料，透過混色呈現如油畫般效果的技法。

薄塗法【wash】
在顏料中加水稀釋，以具有透明感的顏色塗繪的技法。

點畫法【pounce】
有節奏地施加或放鬆筆壓。使用海綿時，手上下輕叩般點畫。

點畫法【stipple】

用型染筆等沾上顏料，擦掉多餘的顏料後，輕輕點叩的描繪技法。

雙邊漸層法
【doubleioading，doubleload】
在平筆的兩角沾上不同色的顏料，在調色紙上讓它們充分暈染，以畫出濃淡的漸層效果。

疊色法【floating，float】
在乾的表面，或在以水或底劑弄濕的表面上，用稀釋的顏料如透明般重疊塗繪的方法。

器物彩繪 Q & A
¥1,360 日圓（含稅）
《彩繪工藝》創刊號～第 17 期的人氣「Q & A」專題連載期結成冊。

PROFILE
針對問題提出解答或建議的彩繪藝術家簡介

青山まな • AOYAMA Mana

1994 年赴美，育兒時才開始接觸器物彩繪。回日本後，成立「Cardinal」工作室。現為日本手藝普及協會講師，取得 CDA（Certified Decorative Artist）資格。曾獲第 5 屆彩繪工藝比賽銀牌獎，及多項彩繪獎項。
主持「Cardinal」彩繪工作室。

大高吟子 • OTAKA Ginko

1989 年，師事南原薰老師。2003 年，取得 SDP（美國彩繪協會，The Society of Decorative Painters）的 MDA（Master Decorative Artist）資格。以療癒心靈作為彩繪的信念。著作有《Still life memory》（Athena 出版）等。
「Japan・Craft・Art・Studio（JCAS）」代表。
http://www.ne.jp/asahi/ginko/dream

沖 昭子 • OKI Shoko

曾於服裝公司的企畫室任職，後隨丈夫調職前往澳洲。在旅居雪梨期間習讀以圓筆彩繪玫瑰，作品深受歡迎。曾獲得第 3 屆 Soleil 器物彩繪比賽（Soleil Tole Painting Contest）的 Deco Art 獎，連續獲得第 1 屆、第 2 屆彩繪工藝獎的銅牌。
主持「Atelier flame」工作室。
http://atelierflame.com

越智千文 • OCHI Chifumi

1997 年獲得美國彩繪協會（SDP）DAC 比賽的 DACA（Decorative Arts Collection Artist）入選。榮獲第 4 屆 Soleil 彩繪比賽的近畿日本觀光客獎，Arhena Design Pack 大獎準最高獎。著作有《綴光小詩》等。
主持「milk vetc.h」工作室。
http://www13.plala.or.jp/milkvetc.h

岸本照美 • KISHIMOTO Terumi

因生產的機緣，開始對手作世界產生興趣，認識了器物彩繪。經過不斷自學，於 1991 年開設教室。在全國教室一面指導獨創的彩繪課程，一面持續在雜誌和作品展中發表新作。著作甚豐。
主持「T-POCKET」工作室。
http://homepage2.nifty.com/tpocket/

熊谷なおみ • KUMAGAI Naomi

桑原設計研究所畢業後，至美國、加拿大留學。回國後接觸器物彩繪，開設了教室，目前在全國的教室擔任指導。除了《想做給孩子的繪畫雜貨》（日本 Vogue 社發行）外，還有許多著作。
主持「Le cadeau」工作室。
http://moani.net

栗原壽雅子 • KURIHARA Sugako

曾經擔任文具、雜貨的設計師，後來接觸器物彩繪。曾獲第 5 屆和第 7 屆 Soleil 彩繪比賽的銀牌獎。著作有：《器物彩繪的迎賓板》（合著／日本 Vogue 社發行）。
http://b-garden.main.jp

栗山貴子 • KURIYAMA Takako

1991 年在美國加州聖地牙哥學習器物彩繪和板繪。1995 年成立教室。1999 年獲美國 SDP 的 CDA 認證。
主持「Studio CHESTNUTS」工作室，並著有許多彩繪、木工、模板工藝相關的書籍。
http://chestnuts.life.co.jp/index.htm

小嶋芳枝 • KOJIMA Yoshie

現居美國芝加哥，接觸樂斯梅林彩繪後，師事大岸敏子老師、Helene Schmitt 老師。自 1987 年起連續 4 年獲得樂斯梅林彩繪獎。為挪威樂斯梅林協會（U.S.A.）和 JDPA 的講師會員。著作有《A WORLDWID ART Rosemaling》（VIKING 社發行）等。

佐佐木惠美 • SASAKI Megumi

第 8 屆、第 9 屆 Yuzawaya 創作大獎入選。1991 年起開始成為講師。彩繪設計作品多取自大自然的風景、花卉和靜物等。著作有《木器彩繪》、《天使彩繪》（S.YP. 發行）等。
http://fairyring.hobby.life.co.jp/

津田則子 • TSUDA Noriko

2005 年獲得 SDP 認證為 MDA。為 JDPA 講師會員。除了在文化教室等地，也透過函授講座，獲得講師認證。發表許多彩繪設計材料包、設計教材。
主持「Toy Box」工作室。
http://www.hotaru41.com

野尻和子 • NOJIRI Kazuko

女子美術短期大學畢業後，進入服裝製造公司擔任設計師。1987 年初識器物彩繪。師事石原洋子老師、Salley Eckel 老師。著作有《在百圓雜貨上小彩繪》（合著／日本 Vogue 社發行）等，著作甚豐。
主持「Kazu Paint」工作室。
http://homepage3.nifty.com/kazu-paintstudio

野村ひろこ • NOMURA Hiroko

1986 年在洛杉磯初遇器物彩繪。在拼布的講師活動中，向許多美國講師學習器物彩繪。1992 年開設教室。回日本後也定期赴美，以湘南、橫濱為中心，在全國的教室授課並參與研習活動。
主持「Nomu's Bee」工作室。
http://www.nomusbee.com/index.html

�黑裕子 • HIJIKURO Hiroko

在美國師事 Bobbie Takashima 老師。在英國主要學習正統的仿飾漆法，也學習裝飾藝術及書法。1999 年開設教室。《油漆效果》（日本 Vogue 社發行）監修等。
主持「Hiro Decorative Art Studio（HIDAS）」。
http://www011.upp.so-net.ne.jp/hidas

真渕弘子 • MABUCHI Hiroko

旅居美國時習得壓克力風景畫。回國後，初遇器物彩繪，開始展開創作。發行許多彩繪設計材料包。為 SDP 會員、JDPA 講師會員。

丸山直子 • MARUYAMA Naoko

1983〜1986 年旅居洛杉磯時，習得器物彩繪、3D 藝術。回國後，在文化專修學校開設美國民間藝術教室。發表的著作、彩繪設計材料包都很豐富。
主持「Mako American Folk Art」工作室。

山本赫子 • YAMAMOTO Kakuko

透過家具與陶瓷的裝飾彩繪初識民間藝術，深受歐洲工匠技藝的吸引，開始學習歐美的器物彩繪。在各地舉辦個展，銷售作品。開設兒童造型教室、民間彩繪藝術教室。
主持「Verde」工作室。
www.wonderfulmemories.net/atelierverde/atelierverdeindex

湯口千惠子 • YUGUCHI Chieko

2008 年取得 SDP 認證的 MDA 資格。除了《用 Americana 19 色彩繪》系列外，還出版其他許多著作。曾發行《湯口千惠子的彩繪基礎講座》DVD 系列，以及使用 100 多款原創圖章的「圖章＆彩繪」技法的 DVS 系列。
目前主持「Merrybell 工作室」
http://www.yuguchi.toride.ibaraki.jp/

依 50 音順序、省略敬稱

工作人員

設計
盛田ちふみ

照片
川田正昭
KEVIN CHAN
中島繁樹
高橋仁己
淺野 愛
松木 潤
鈴木信雄
渡邊華奈

插圖
土屋朋子
Nana
福澤綾乃

特別感謝
裝飾畫家協會
（Society of Decorative Painter）
日本裝飾畫協會
財團法人日本手藝普及協會
葦澤由紀惠
田嶋道子
長又紀子
中島章吾
川村真麻

總編
森 慎子

編輯
伊東有砂
增淵絢子

向您致謝
—— We are grateful. ——

喜愛手作的讀者，非常感謝您選購了本書。
本書內容您還滿意嗎？本書若能對您有些許
的幫助，將是我們最感高興的事。
日本風尚社十分重視與愛手作朋友們之間的
交流，一直以提供讀者所需的商品與服務為
目標。
關於敝公司及出版物，若讀者有任何指教和
意見，歡迎您不吝指正。在此向您致上我由
衷的感謝。

日本風尚社社長 瀨戶信昭
Fax. 03-3269-7874

壓克力彩繪專家Q&A

從入門到進階，18位名家親授，一次弄懂各種彩繪運用技巧＆疑難雜症

原 書 名	壓克力彩繪專家Q&A攻略集
作 者	日本風尚社
譯 者	沙子芳

總 編 輯	王秀婷
責任編輯	向艷宇
協力編輯	劉綺文
行銷業務	黃明雪
版 權	張成慧

發 行 人	凃玉雲
出 版	積木文化
	104台北市民生東路二段141號5樓
	電話：(02) 2500-7696｜傳真：(02) 2500-1953
	官方部落格：www.cubepress.com.tw
	讀者服務信箱：service_cube@hmg.com.tw
發 行	英屬蓋曼群島商家庭傳媒股份有限公司城邦分公司
	台北市民生東路二段141號11樓
	讀者服務專線：(02)25007718-9｜24小時傳真專線：(02)25001990-1
	服務時間：週一至週五09:30-12:00、13:30-17:00
	郵撥：19863813｜戶名：書虫股份有限公司
	網站：城邦讀書花園｜網址：www.cite.com.tw
香港發行所	城邦（香港）出版集團有限公司
	香港灣仔駱克道193號東超商業中心1樓
	電話：+852-25086231｜傳真：+852-25789337
	電子信箱：hkcite@biznetvigator.com
馬新發行所	城邦（馬新）出版集團 Cite（M）Sdn Bhd
	41, Jalan Radin Anum, Bandar Baru Sri Petaling, 57000 Kuala Lumpur, Malaysia.
	電話：(603) 90578822｜傳真：(603) 90576622
	電子信箱：cite@cite.com.my

封面設計	葉若蒂
內頁排版	優克居有限公司
製版印刷	前進股份有限公司

城邦讀書花園
www.cite.com.tw

KONNA TOKINI ANNATOKI TOLEPAINT NANDEMO Q&A Part 2
© NIHON VOGUE-SHA 2009
Photographers: Masaaki Kawada, Kevin Chan, Shigeki Nakashima, Hitomi Takahashi, Ai Asano,
Jun Matuki, Nobuo Suzuki, Kana Watanabe.
Original published in Japan in 2008 by NIHON VOGUE CO., LTD.

2014年6月3日　初版一刷　　　　　　　　　　　　　　Printed in Taiwan.
2019年8月8日　初版二刷
售　價／NT$450
ISBN 978-986-5865-63-4
版權所有‧翻印必究

國家圖書館出版品預行編目資料

壓克力彩繪專家Q&A / 日本風尚社編；沙子
芳譯. -- 初版. -- 臺北市：積木文化出版：家
庭傳媒城邦分公司發行, 2014.06
　面；　公分
ISBN 978-986-5865-63-4(平裝)

1.壓克力畫 2.繪畫技法

948.94　　　　　　　　　　　103008598